构成基础

GOUCHENG JICHU

高职高专艺术学门类
"十三五"规划教材

职业教育改革成果教材

- 主　编　李冬影
- 副主编　程雪飞　刘慧旎
- 参　编　李春玉　李春影　孙岩岩

ART DESIGN

华中科技大学出版社
http://www.hustp.com
中国·武汉

内容简介

本书共有七个项目,在教学内容的编排上,针对知识点布置实训,使学生在实训中领悟理论知识,在大量的实训中培养学生的创新能力。本书运用丰富的图例来辅助阐述每一个知识点,文字精练,做到大师作品的展示与优秀学生作品相结合,实现教学互动。

本书可操作性强,结合现代艺术教育教学改革的新理念、新思维及新的课程整合构架,确定编写的基本思想、原则及特色,对教学活动有指导意义。

图书在版编目(CIP)数据

构成基础 / 李冬影主编. — 武汉:华中科技大学出版社,2019.1(2022.8 重印)
高职高专艺术学门类"十三五"规划教材
ISBN 978-7-5680-4990-0

Ⅰ.①构… Ⅱ.①李… Ⅲ.①构图学-高等职业教育-教材 Ⅳ.① J061

中国版本图书馆 CIP 数据核字 (2019) 第 020537 号

构成基础
Goucheng Jichu

李冬影 主编

策划编辑:	彭中军
责任编辑:	段亚萍
封面设计:	优 优
责任监印:	朱 玢

出版发行:华中科技大学出版社(中国·武汉)　电话:(027)81321913
　　　　　武汉市东湖新技术开发区华工科技园　邮编:430223
录　　排:华中科技大学惠友文印中心
印　　刷:武汉科源印刷设计有限公司
开　　本:880 mm×1230 mm　1/16
印　　张:8
字　　数:210 千字
版　　次:2022 年 8 月第 1 版第 5 次印刷
定　　价:49.00 元

本书若有印装质量问题,请向出版社营销中心调换
全国免费服务热线:400-6679-118　竭诚为您服务
版权所有　侵权必究

前言 PREFACE

根据高职高专教育的特色，为了在有限的时间内让学生掌握最重要的知识点，本书对三大构成知识点进行梳理，挑选个别不可忽视的通用性知识点做重点研究，致力于打造平台型课程，在传承三大构成理论的基础上，更新相关知识，加入具有时代特征的设计理念，为后续各领域的专业课奠定可持续发展的基础素养。

本书共有七个项目，在教学内容的编排上，针对知识点布置实训练习，使学生在实训活动中领悟理论知识，在大量的实训练习中培养学生的创新能力。运用丰富的图例来辅助阐述每一个知识点，文字精练，做到大师作品的展示与优秀学生作品相结合，实现教学互动。给学生提供相关资料，从而引导学生关注学科内与章节知识相关的热点、焦点，培养学生敏锐的专业洞察力，同时也给任课教师提供材料。

本书的特点之一是可操作性强，结合现代艺术教育教学改革的新理念、新思维及新的课程整合构架，确定本书的编写基本思想、原则及特色。本书是历年历届教学实践积累的结果，对教学活动有丰富的指导意义。此外，本书在编写上强调教学内容的延续性，在实训活动中，着重研究对象的延伸，这种延伸将涵盖各个阶段的教学活动。

本书在编写过程中得到了朴仁淑、高文铭、孙晶艳、任凤娟、李京泽、齐志等专家和相关院校领导的大力协助，此外许多同行为本书的编写提出了大量的宝贵建议，在此一并表示衷心的感谢！

本书的编者主要是有企业实际工作经验和教学经验的教师，本书是多年教学经验的总结和结晶。尽管精心组织、认真编写，但时间仓促，书中疏漏、不当之处在所难免，恳请读者批评指正。

编 者
2018 年 10 月

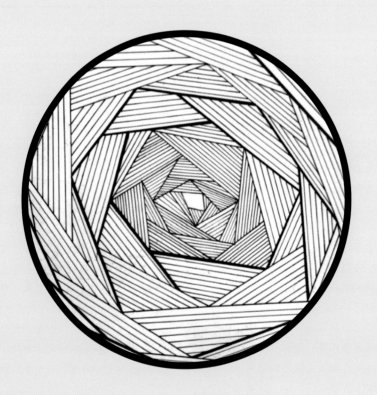

构成基础 目录 CONTENTS

项目一　初识构成	1
任务一　构成概况	2
任务二　构成基础发展史	4
任务三　构成在设计中的应用	11
任务四　形式美法则	15

项目二　平面构成基本元素	21
任务一　元素——点	22
任务二　元素——线	28
任务三　元素——面	34
任务四　点、线、面构成综合运用	39

项目三　平面构成的组织形式	45
任务一　基本形与骨格	46
任务二　平面构成基本形式	55

项目四　色彩的产生及色彩体系	77
任务一　色相环制作	78
任务二　色彩的秩序构成	85

项目五　色彩构成的表现形式与应用	89
任务一　色彩的透叠设计	90
任务二　色彩的对比	94

 任务三 色彩的采集与重构 …………………………… 98

项目六 色彩心理 …………………………………………… 103
 任务一 颜色的性格 …………………………………… 104
 任务二 色彩的心理效应 ……………………………… 106

项目七 立体构成的表现形式与应用 …………………… 111
 任务一 立体构成的符号 ……………………………… 112
 任务二 立体构成的造型要素 ………………………… 116
 任务三 立体构成在现代设计中的应用 ……………… 118

参考文献 …………………………………………………………… 122

项目一

初识构成

构成基础
GOUCHENG JICHU

任务一　构成概况

训练课题1：
了解构成的目的与意义。
课题内容：
收集构成基础知识的相关内容，对构成学习内容及目的与意义进行深入学习。
课题要求：
通过线上网络媒体和自媒体的构成相关知识进行多元化学习与认识。
训练目的：
通过多元化的构成知识收集，深刻理解构成基础的目的及意义。

一、构成概述

构成基础由平面构成、色彩构成、立体构成三部分组成。构成基础从近现代第一所专业类艺术院校包豪斯设计学院课程体系演变而来，包含了严谨的科学和美学规律，是视觉成像的重要密码，至今仍是各大设计类院校重要的专业基础课程。

二、构成基础课程的目的与学习意义

▶▶▶▶ 1. 构成基础课程的目的

构成基础是设计专业的入门基础课，通过掌握相关的理论知识和实际操作能力，为其他后续课程打下良好的基础。学习构成基础这门课程的主要目的，是让学生了解构成的概念，掌握构成中形态、形状及色彩之间的变化、组合规律，系统地学习理论知识和表现方法。

▶▶▶▶ 2. 构成基础课程的学习意义

学习构成基础课程，可以培养我们的创造力和基础造型能力，为专业设计构思提供方法和途径，同时也为各艺术设计领域提供技法支持，使我们在从事设计之前学会运用视觉语言。最终帮助同学们敲开设计的大门，进入广阔的设计世界。

训练课题2：

了解平面构成。

课题内容：

购置构成训练所需的工具与素材。

课题要求：

对不同材料和工具进行实践使用和探索。

训练目的：

将不同工具与材料的使用和探索所得应用到构成绘制中。

三、构成训练需要的材料与工具

1. 纸张

白卡纸、黑卡纸、硫酸纸、素描纸、水粉纸等。

2. 笔

针管笔、鸭嘴笔、铅笔、毛笔等。

3. 颜料

广告脱胶颜料、水彩颜料等。

4. 其他

直尺、圆规、双面胶、剪刀、美工刀、橡皮擦等。

以上是构成基础课程所需要的工具与材料，在实际练习中，通过实践摸索，进行组合使用。

构成基础是所有设计的基础入门课程。现代设计花样百出，平面设计、网页设计、工业设计、建筑设计、室内设计、动画设计等每一个分支，都可细分出数十种职位。不同的职位，在各自的领域中有着独特的创意手法，但它们都有一个共同的"根"——"设计构成"，也就是构成基础，如图1-1所示。

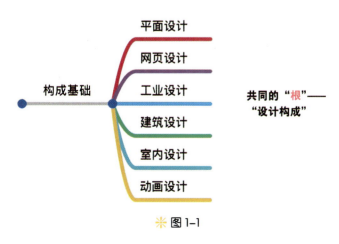

※ 图1-1

构成基础是所有设计者的启蒙课程，像大江大河各个支流的发源地一样。

任务二 构成基础发展史

训练课题 3：
了解构成的历史及发展状态。
课题内容：
深入了解、掌握课程中俄国构成主义设计运动、荷兰的风格派运动、包豪斯设计学院对构成的发展。
课题要求：
熟悉不同运动对构成主义的发展演变所做出的贡献。
训练目的：
掌握构成的历史及发展，对现代构成基础课程深入理解。

一、构成发展史

（一）俄国构成主义设计运动

说到俄国构成主义设计运动，不得不提一位设计大师——塔特林。塔特林（1885—1953年，见图1-2）被设计学界视为构成主义最主要的代表人物，而他的《第三纪念碑》（见图1-3）被认为是构成主义的经典之作。

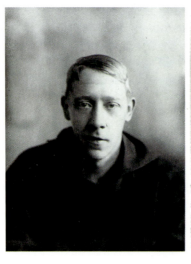
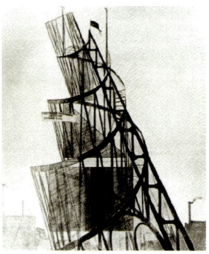

※ 图1-2　　　　　　　　　※ 图1-3

项目一

初识构成

如果依照设计，这座纪念碑会比美国纽约的帝国大厦（见图1-4）高2倍（见图1-5），由钢铁和玻璃制成。塔特林的设计方案虽然因莫斯科的技术条件无法实现，但其模型已具有了象征意义的构成主义特征，至今藏于圣彼得堡的俄罗斯国立博物馆。

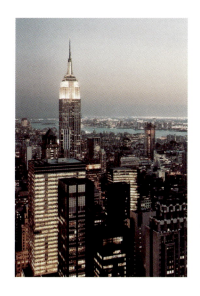
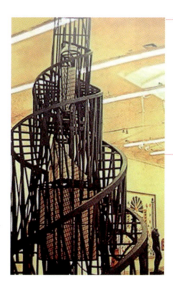
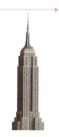

※ 图1-4　　　　　　　　　　　　　　　　　　　　※ 图1-5

俄国构成主义作为一种艺术流派在1913—1917年间兴起，它的奠基人是俄国雕塑家塔特林、罗德琴科、加波等。构成主义最早起始于雕塑，后来影响到建筑、绘画等艺术领域。

（二）荷兰的风格派运动

风格派主张抽象和纯朴，外形上缩减到几何形状，颜色只使用红、黄、蓝三原色与黑、白两色（见图1-6）。

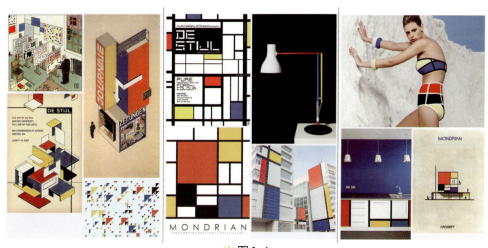

※ 图1-6

风格派的代表人物是蒙德里安，如图1-7所示。图1-8至图1-10所示分别为蒙德里安创作的作品《红黄蓝》、《开花的苹果树》（早期作品）、《海堤与海》（后期作品，又称为《加号与减号的构成》）。

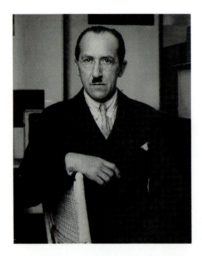

※ 图1-7

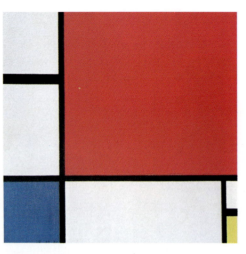

※ 图1-8

※ 图1-9

※ 图1-10

在图1-10所示的作品中，所有的曲线痕迹都消失殆尽，直线统率了画面。海面重复的波浪，以及波光的闪烁变化，被提炼为由水平和垂直的短线交叉而成的十字形，朝着上下左右连续地排列。他写道："看着大海、天空和星星，我通过大量的十字形来表现它们，表现的是某种特殊的感受，而不是真正的现实。"

蒙德里安将传统艺术形式中一切繁杂枝节都简化成单纯的点、线、面——由单纯的元素构成的一个平等的世界。

（三）包豪斯设计学院

从现代意义的构成来讲，它起源于1919年现代教育的先驱格罗皮乌斯校长（见图1-11）创办的世界上第一所艺术院校（见图1-12）。包豪斯设计学院课程安排如图1-13所示。

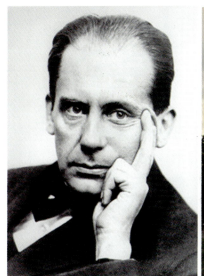

※ 图1-11

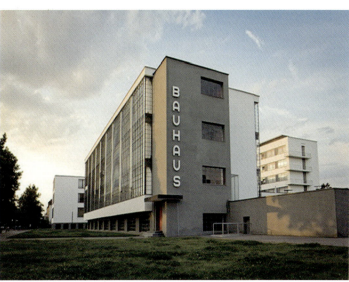

※ 图1-12

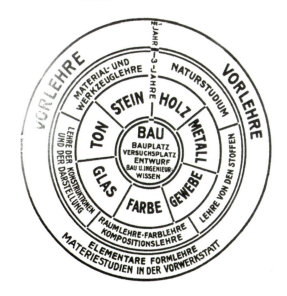

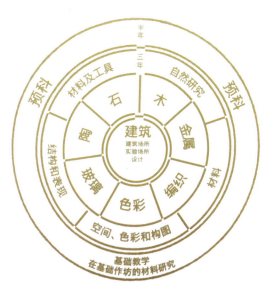

※ 图1-13

它综合了二维、三维和色彩的应用，这也是现代构成的由来，从而使现代设计经典作品不断问世。

包豪斯的名片不同于宣传学校的建筑照片，它是通过艺术的展现来宣传艺术学院的特征。图1-14所示为包豪斯设计学院学生和大师在1923年完成的魏玛时代的明信片。

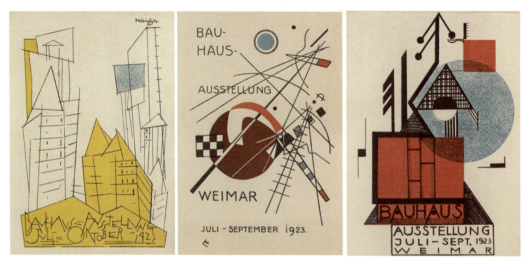

※ 图 1-14

这些源于一战时期的设计艺术品，无论是构图、色彩、内涵都超越了时代。正是有了构成主义运动的开始，开创构成主义在各个艺术领域的蔓延，又有一些艺术大师做出了探索性的研究和尝试，从具象到抽象的提炼，使得构成走向了成熟阶段。最终通过包豪斯设计学院课程的安排，构成变成一个系统的学习内容，延续至今，创造了如今多元化的设计世界。

二、抽象

（一）抽象起源

工业革命开始以后，就发明了新的油画笔、油画棒。

图 1-15 所示为荷兰后印象派画家凡·高（1853—1890 年），其作品《星夜》如图 1-16 所示。

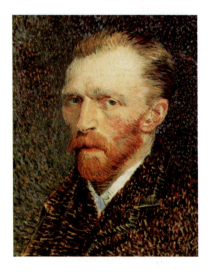

※ 图 1-15　　　　　　　　　　　　　　　　※ 图 1-16

在工业革命的时候，出现了照相机（银版照相机如图 1-17 所示），摄影开始出现。（1839 年巴黎街景如图 1-18 所示。）

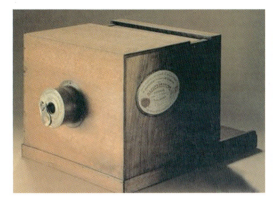

※ 图 1-17

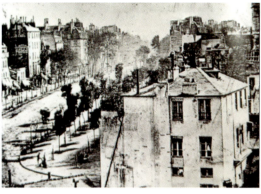

※ 图 1-18

从那个时候开始，就产生了为了画画而画画的画家。

抽象之父——康定斯基及其作品如图 1-19 所示。

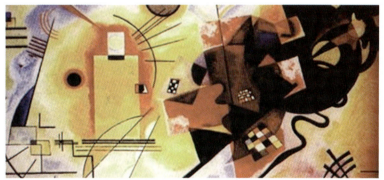

※ 图 1-19

（二）从具象到抽象

1945 年，毕加索（见图 1-20）在巴黎创作了系列石版画《公牛》，共计十二幅（见图 1-21），开启对抽象的探索与思考的道路。

※ 图 1-20

※ 图 1-21

具体来说，抽象是指：

（1）将复杂物体的一个或几个特性抽出去而只注意其他特性的行动或过程（如头脑只思考树本身的形状或只考虑树叶的颜色，不受它们的大小和形状的限制）；

（2）将几个有区别的物体的共同性质或特性形象地抽取出来或孤立地进行考虑的行动或过程；

（3）不具体，笼统；

（4）因无形而看不见的。

（三）具象变抽象

具象到非具象的形式转换，正是从绘画到设计的转变过程（见图1-22）。我们需要学会通过这样的方法，处理手中的具象素材，使其更加适合设计运用。

※ 图1-22

课堂练习

题目：从概括提炼到组合重构绘制平面构成作品。

设计步骤：

1. 收集具象素材。

2. 具象素材的抽象处理。

3. 抽象素材的设计运用。

4. 将正稿绘制在15 cm×15 cm的卡纸上，用针管笔或鸭嘴笔画轮廓线，用黑色广告色涂色。

设计实例如图1-23和图1-24所示。

项目一

初识构成

※ 图1-23 ※ 图1-24

评分标准：

1. 原创作品，构思新颖独特；

2. 运用点、线、面构成相关知识来表现主题；

3. 运用规定的绘制工具绘制，技法熟练；

4. 画纸裁切正确，边缘无毛茬，画面线条利落，涂色均匀，干净整洁。

任务三　构成在设计中的应用

一、立体构成

我们先来看一幅图，如图1-25所示，它看上去像什么？贝壳？帆船？

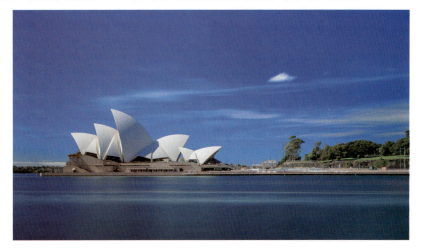

※ 图1-25

据说在很久以前有个设计师参加悉尼歌剧院设计大赛,但是总怕自己不够突出,在众多设计里没办法彰显自己的特色,怎么办?他绞尽脑汁想了好久。有一天,设计师的父亲看儿子在那儿想作品想得很辛苦,就拿起桌子上的橘子剥给儿子吃,这个设计师看到父亲剥皮的动作突然来了灵感,设计出悉尼歌剧院的外形(见图1-26),在众多设计作品里面一举夺冠。

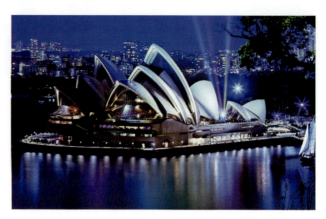

※ 图1-26

这种点、线、面、块结构组合就是我们构成研究当中的一部分——立体构成。

二、色彩构成

电视剧《三生三世十里桃花》剧照如图1-27所示。

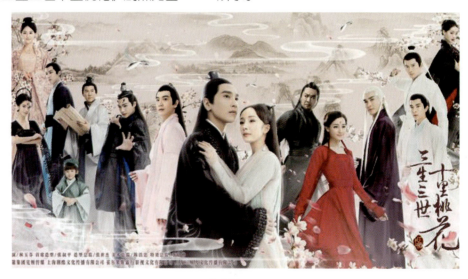

※ 图1-27

玄幻仙侠剧的服装最重要的是什么?——仙。

清淡素雅的配色,风不吹而裙摆动的飘逸,剧中天族和狐族的装扮契合了这两点要求,配色以白色、青色和淡粉色为主。

如图1-28所示,来自青丘的白浅的这一套衣服便结合了她名字中的"白"字和青丘的"青"字。她的四哥的服装也都是以青色为主。

※ 图1-28

与狐族以青色为主调类似,天族人的服装多以白色为主。比如昆仑虚的十七个师兄弟,穿的是统一的白色。"高档"一点的神仙们,穿着更加华丽,运用金饰来点缀。最"壕"的当属天君了(见图1-29)。

※ 图1-29

能把一身粉色穿得少女感十足,就是可爱的凤九(见图1-30)。

※ 图1-30

构成基础

GOUCHENG JICHU

和凤九配对的东华帝君总是以一身紫色的衣服出现，与天族淡雅的白色和奢华的金色相比，显得更像是不一样的烟火（见图1-31）。

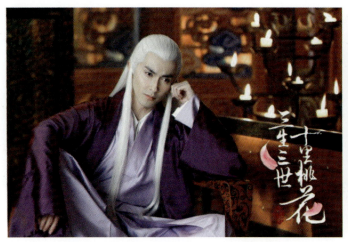

※ 图1-31

《三生三世十里桃花》中不同角色的设定，通过颜色来区分善与恶。色彩构成正是研究色彩的纯度、明度、色相以及色彩心理学和色彩在设计中的应用，这就是本课程需要研究的第二个部分。

三、平面构成

2018年在俄罗斯举行了一场足球盛宴——世界杯。俄罗斯的世界杯会徽设计得新颖独特，如图1-32所示。大家想一想它想表达什么？传统？科技？热情？

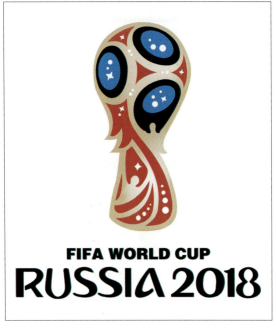
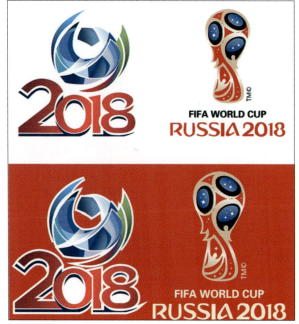

※ 图1-32

项目一

初识构成

俄罗斯世界杯会徽所用的红色、金色、黑色、蓝色等颜色来自于俄罗斯传统的圣像画配色,三个可以望到星空的窗口模仿俄罗斯的国际空间站造型,传统文化和现代科技融为一体。这就是平面构成所要学习的。平面构成形态中的点线面、色彩中的有彩和无彩、肌理的视觉和触觉,这是本课程研究的第一个部分——平面构成。

构成是设计的成像密码,它之所以可以成为经典或是成为典范,是因为它的设计者掌握了对二维、三维以及色彩成像的研究,设计出具有审美价值的作品。对构成的学习,主要目的就是培养我们今后在设计工作中必须具有的抽象思维能力、空间立体思维能力、色彩的构成思维、工艺手工制作能力、对形式美法则的灵活应用能力、色彩综合运用能力、对点线面的综合运用能力等。

任务四　形式美法则

首先来看一个数字:0.618。这个数字在艺术领域中代表什么?

希腊人非常具有数学头脑,古希腊的艺术家们就认为匀称协调的美可以用适当的数字比例呈现出来,而这个美的比例就是所谓的"黄金分割比值"。在希腊人的艺术中,从陶瓶、绘画、建筑、音乐到完美人体身形比例的追求,黄金比都随处可见。因此,虽然古希腊的神像都是模仿现实的人体去塑造的,但这些完美雕像的各部分比例几乎都蕴含着黄金分割比值。据说维纳斯雕像的肚脐到脚底的距离和她整个身体的长度比,就是黄金比例的最佳范本,因此深具古典美。

而 0.618 被公认为最具有审美意义的比例数字。所以,一些自然界中的蜻蜓、蝴蝶、树叶、海螺,人造物中的颜料、USB 插口、剪刀,它们都拥有完美的比例,拥有自然界的 0.618 和人造界的 0.618。本节的内容就是围绕着审美学习对称与均衡、变化与统一、对比与和谐、节奏与韵律。

一、对称与均衡

(一)对称

对称可以在视觉上取得力的平衡,让人感到完美无缺,体现了一种端庄和秩序美感(见图1-33)。

对称可以分为轴对称、旋转对称等。

构成基础
GOUCHENG JICHU

※ 图1-33

（二）均衡

均衡是形式美的一种不对称的平衡状态。虽然图形不对称，但可利用力学的杠杆原理，通过形态的大小或相互关系的调整，获得视觉上的平衡（见图1-34）。

※ 图1-34

二、变化与统一

（一）变化

变化激起人的新鲜感和愉悦感。

构成中的形态和形象必须有变化。

（二）统一

有变化，还要有统一。可以利用主题来统一全局，用线的方向、形状的大小、色彩的变化来得到多样统一的效果（见图1-35）。

※ 图1-35

三、对比与和谐

（一）对比

把大小、多少、强弱、色彩、肌理等互为相反的视觉要素放在一起进行比较，显得大的更大、小的更小，强的更强、弱的更弱（见图1-36）。

※ 图1-36

（二）和谐

（1）广义：判断两种以上的要素，或部分与部分的相互关系时，各部分给人们的感觉和意识是一种整体协调的关系（见图1-37）。

※ 图1-37

（2）狭义：对比与统一两者之间，不乏味单调或杂乱无章（见图1-38）。

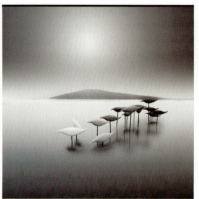
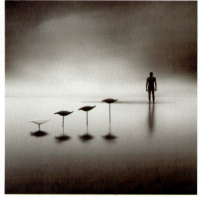

※ 图1-38

四、节奏与韵律

（一）节奏

按照一定条理、秩序连续地排列，形成一种律动形式（见图1-39）。产生节奏的方法有：①运动迹象的节奏——有连续动感而产生节奏；②生长势态的节奏——基本型的逐级增大、增近、远去；③反转运动的节奏——线的运动方向左右、上下来回反转。

项目一

初识构成

※ 图1-39

（二）韵律

韵律是通过面积、体积的大小，元素的疏密、虚实、交错、重叠等变化来实现的（见图1-40）。

※ 图1-40

形式美法则很多，有一定的规律和准则，了解这些规律和准则的目的就是设计出更新颖的作品来。

五、形式美作品范例

形式美作品范例如图1-41所示。

※ 图1-41

19

课题训练

课题：形式美法则构成——按照形式美法则设计并绘制平面构成作品（设计实例如图1-42所示）。

※ 图1-42

任务要求：

1. 严格按照设计步骤进行，先构思、绘制草图，草图合格后绘制正稿；
2. 正稿绘制在15cm×15cm的白卡纸上，运用针管笔画轮廓线，用黑色广告色涂色。

评分标准：

1. 原创作品，构思新颖独特；
2. 运用点、线、面构成相关知识来表现主题；
3. 运用规定的绘制工具绘制，技法熟练；
4. 画纸裁切正确，边缘无毛茬，画面线条利落，涂色均匀，干净整洁。

学习目的：

通过观察生活中的形式美法则，提取重组成二维空间的设计作品，提升审美高度，达到形式美与美的内容的高度统一。

项目二

平面构成基本元素

任务一 元素——点

训练课题1：
掌握点的概念和点构成技法。
课题内容：
通过对点的分析进行点构成作品设计，通过优秀作品案例学习点构成技法特点，进行创作。
课题要求：
1. 正稿绘制在15cm×15cm的白卡纸上；
2. 运用针管笔画轮廓线，用黑色广告色涂色。
3. 运用点构成相关知识来表现主题；
4. 画面线条利落，涂色均匀，干净整洁。
训练目的：
通过对点构成的学习，了解点的概念，掌握点的特点并完成点构成作品。

生活中充满了点、线、面的自然形态和人造形态，不管是哪种形态，它们的组合都是一幅幅美丽的画卷。寂静夜晚里满天的繁星，漆黑森林里零星闪烁的萤火虫，这些都是大自然馈赠的点（见图2-1）。

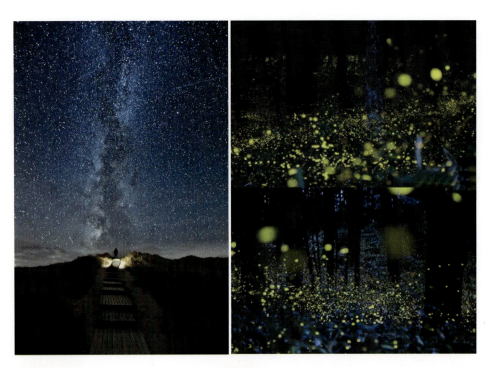

※ 图2-1

项目二

平面构成基本元素

一、点的概念

点的概念是相对的,图2-2所示画面中哪个是点?

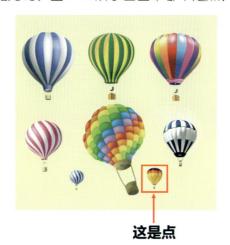

这是点

这是点还是面?

舞台缩小它就变成面

※ 图2-2

较小的热气球看上去是点,但是舞台缩小,我们发现热气球由点变成了面,所以点的概念是相对的。

如图2-3所示,一个长方形的舞台,里面有四个正方形,根据大小来判断正方形完全可以比作点,但这是不是永恒的?

※ 图2-3

如果出现比正方形更细小、更加像点的形状,这时正方形点被取代,可能变成面,所以点并不是永恒的。

二、构成中的点

(一)什么是点

(1)体积小的、分散的,如图2-4所示。

芝麻

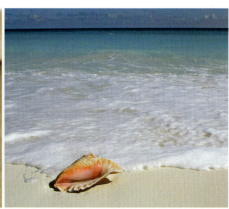
沙粒

※ 图 2-4

（2）远距离的、对比的，如图 2-5 所示。

远帆

※ 图 2-5

（3）交叉的点——线的交汇、面的交汇，如图 2-6 所示。

围棋

线的交叉点

面的交叉点

※ 图 2-6

（4）逗号、引号、盲文、音符也是点。

（二）点的概念是相对的

如图 2-7 所示，足球比赛中有两个视觉：一个是观众视觉，如果观众买的票在最后几排，远距离看运动员踢球，不仅足球是点，连运动员都是移动的点；另一个是守门员视觉，对方踢球进门，球离守门员越来越近，可以说球是一个点吗？只能说是面。

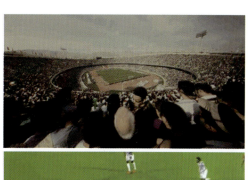
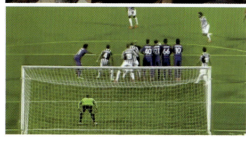

※ 图 2-7

没有绝对的点。苹果、玉米可以是点吗？可以是，不局限点的形状，只要扔得够远。点并不是永恒的。

（三）点的视觉比例

提问：图 2-8 中哪些元素满足了点的特征？

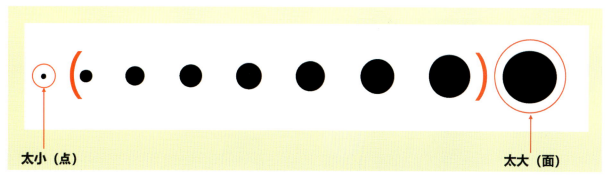

※ 图 2-8

设计中应避免太大或太小的点。

小练习：举出20种生活中常见的点（见图2-9）。

※ 图2-9

要求：

1. 说出生活中我们常看作点的事物和形象。
2. 用简洁的笔画画在一张大纸上。

（四）点的形态分类

8种常见点的形态分类如图2-10所示。

大	实	浓	单	实	图	抽象	光滑
●	●	●	●	●	●	●	●
·	○	●	✣	⁂	❼	♦	❀
小	空	淡	众	虚	文	具象	粗糙

※ 图2-10

小练习：思考图2-11中的元素是点还是面。

※ 图2-11

（五）点在视觉空间的"重量"

点在视觉空间的"重量"如图2-12至图2-15所示。

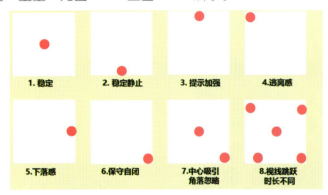

※ 图2-12

※ 图2-13

※ 图2-14

※ 图2-15

三、点构成范例

点构成范例如图 2-16 所示。

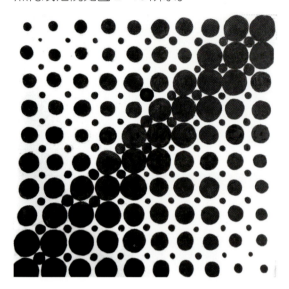
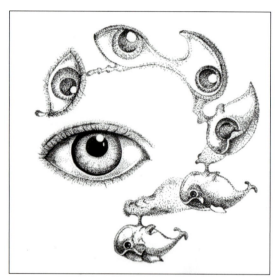

※ 图 2-16

任务二　元素——线

训练课题 2：
掌握线的概念和线构成技法。
课题内容：
通过对线的分析进行线构成作品设计，通过优秀作品案例学习线构成技法特点，进行创作。
课题要求：
1. 正稿绘制在 15 cm×15 cm 的白卡纸上；
2. 运用针管笔画轮廓线，用黑色广告色涂色。
3. 运用线构成相关知识来表现主题；
4. 画面线条利落，涂色均匀，干净整洁。
训练目的：
通过对线构成的学习，了解线的概念，掌握线的特点并完成线构成作品。

生活中有哪些线呢？

如图 2-17 所示，校园的跑道、远处灯塔发射的光线、电线杆上错综复杂的电线，这些都是生活中的线。我们通过了解线的概念及分类、线的视觉现象、线在设计中的运用，对线构成进行学习。

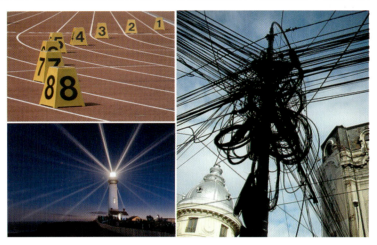

※ 图 2-17

一、线的概念及分类

（一）线的概念

线是点移动的轨迹，具有位置、长度、宽度、方向、形状和性格等属性（见图 2-18）。用不同的绘画工具画的线给人的感觉也不同。线在设计中变化万千，是设计不可缺少的元素。

※ 图 2-18

（二）线的分类

线概括起来分两大类：直线和曲线。

1. 直线

直线有水平线、垂直线、斜线、折线、平行线、虚线、交叉线等。其中水平线、垂直线和折线如图 2-19 所示。

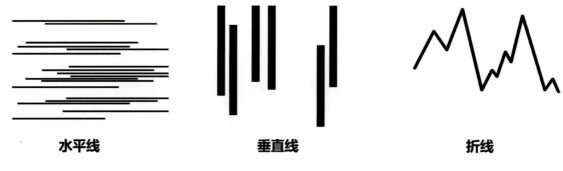

※ 图 2-19

（1）斜线：具有很强的方向感和速度感，如图 2-20 所示。

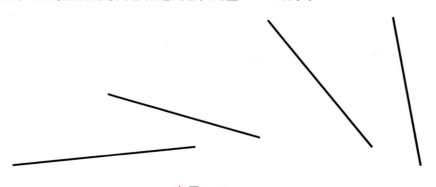

※ 图 2-20

（2）虚线：点的分布形成线的感觉，如图 2-21 所示。

※ 图 2-21

>>>>> 2. 曲线

曲线有几何曲线（弧线、漩涡线、抛物线、圆）、自由曲线，如图 2-22 所示。

※ 图 2-22

项目二

平面构成基本元素

曲线柔软、灵动、活泼、富有弹性，具有女性象征，不同的曲线可表示丰富的性格（见图2-23）。

※ 图 2-23

二、线的视觉现象

如图2-24所示，两条同长度线，把其中一条垂直放，另一条水平放，哪一条会显得更长？

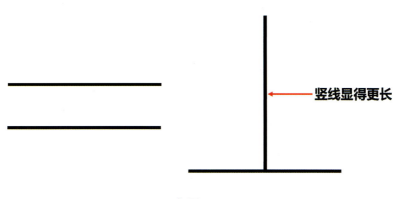

※ 图 2-24

观察发现，竖线比横线显得长。

点的密集形成线，线的密集形成面，线、面之间的过渡关系，如图2-25所示。

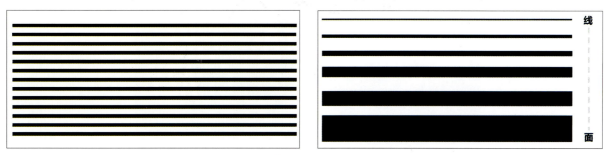

※ 图 2-25

另一种线密集变成面的方式为编织。图 2-26 中的文字通过线的编织形成了面。

※ 图 2-26

思考：图 2-27 中的文案是文字还是线？

※ 图 2-27

三、线在设计中的运用

（1）线体现强烈的动感。人物上用线勾勒出框架，使其具有动感，效果更突出、更显著，如图 2-28 所示。

※ 图 2-28

（2）线可以充当画面的花纹，使画面丰满，对特定元素进行划分或锁定，如图 2-29 所示。

※ 图 2-29

（3）版面中的层级关系，通过线的引导，有了秩序感。线条锁定，起强调作用，如图 2-30 所示。

※ 图 2-30

（4）将线组成面后使用。点连接成线，线拼接成面，用密集的线勾勒出文字和图形，如图 2-31 所示。

※ 图 2-31

（5）增加动感，线条产生节奏动感，律动在画面中，使作品更为生动鲜明，如图 2-32 所示。

构 成 基 础

GOUCHENG JICHU

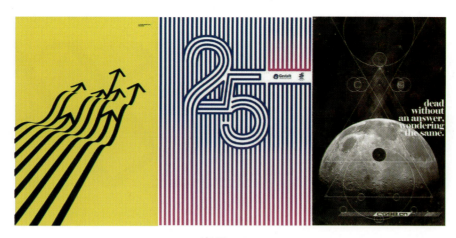

※ 图2-32

 线构成范例

线构成范例如图2-33所示。

※ 图2-33

任务三 元素——面

训练课题3：
掌握面的概念和面构成技法。
课题内容：
通过对面的分析进行面构成作品设计，通过优秀作品案例学习面构成技法特点，进行创作。

项目二

平面构成基本元素

课题要求：
1. 正稿绘制在15 cm×15 cm的白卡纸上；
2. 运用针管笔画轮廓线，用黑色广告色涂色。
3. 运用面构成相关知识来表现主题；
4. 画面线条利落，涂色均匀，干净整洁。

训练目的：
通过对面构成的学习，了解面的概念，掌握面的特点并完成面构成作品。

点构成线，线构成面，图2-34中的鸟巢建筑就是点、线、面构成的完美呈现。

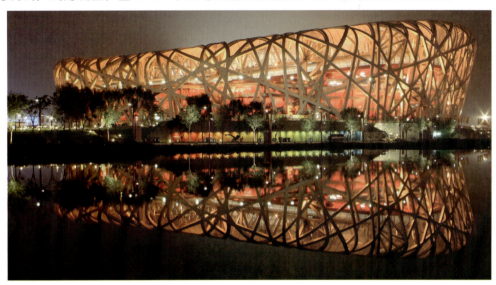

※ 图2-34

一、面的概念及分类

（一）面的概念

面是线的移动而形成的，面有长度、宽度，没有厚度。直线平行移动可形成方形的面，直线旋转可形成圆形的面，斜线平行移动可形成菱形的面，直线一端移动可形成扇形的面，如图2-35所示。

※ 图2-35

图 2-36 所示为通过线移动轨迹所设计出来的面构成家具。

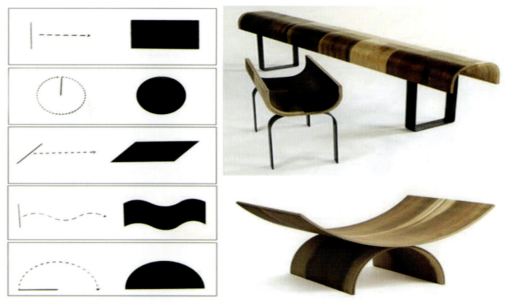

※ 图 2-36

（二）面的分类

1. 几何形的面

几何形的面有方形、圆形、三角形等，如图 2-37 所示。

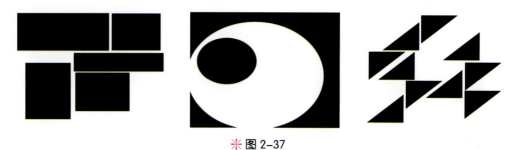

※ 图 2-37

2. 有机形的面

有机形的面是自然界中外力与物体内力相抗衡形成的形态（见图 2-38），具有较强的生命力和张力，如贝壳、花瓣、叶片、海螺剖面等。

※ 图 2-38

项目二

平面构成基本元素

>>>>> 3. 曲线形的面

曲线形的面是随手描绘的图形，往往带有作者的个性和风格，自由度较大，如图 2-39 所示。

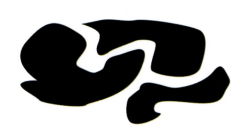

※ 图 2-39

二、点、线、面的关系

线封闭成面，点扩大成面，线扩大成面，点聚焦成面，线聚焦成面，线编织成面，如图 2-40 所示。

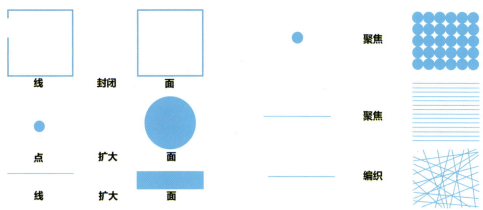

※ 图 2-40

三、面构成范例

面构成范例如图 2-41 所示。

※ 图 2-41

四、正负形

正负形是指在形产生的同时，底也与之相呼应地出现在画面上，通俗地讲，就是一个画面出现两层意思。图2-42中你能看到什么？多数情况下，当你注视杯子的时候，杯子就是图形，黑色的部分就成了背景；当你注视两个头影时，头影成为图形，而白色的部分就成了背景。1915年鲁宾创造出经典的"鲁宾杯"（见图2-42），正负形开始逐渐发展创新。类似的例子还有很多，例如中国古代的太极图就是一种正负形。正负形如今被广泛用于平面设计、建筑设计、园林设计等诸多领域。在平面空间中，正形与负形是靠彼此界定的，同时又相互作用。

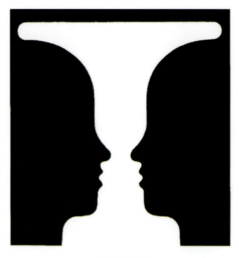

※ 图2-42

一般意义上，正形是积极向前的，而负形则是消极后退的。形成正负形的因素有很多，它依赖于图形的具体表现与欣赏习惯。

观察图2-43所示的正负形：人脸和苹果、嘴唇和人、字母和人。

※ 图2-43

项目二

平面构成基本元素

课题训练

课题：正负形构思创意——根据以下关键词进行正负形构思创意，男人和女人、山和鸟、钢琴和女人、树林和书（见图2-44）。

※ 图2-44

任务要求：

1. 符合审美要求，创意巧妙；
2. 新颖独特，用针管笔勾勒；
3. 手绘创作正负形。

学习难点：

在创作中，初学者往往把精力花在正形的刻画上，而忽略了负形。事实上，一幅好的作品，负形也起着至关重要的作用，负形的过碎与流动性都会削弱正形的完整性与力度。这里涉及对画面的整体认识，画面中出现的任何元素都是一个整体，要"经营"好它们的位置，也就是常说的构图，须审视和处理好正负形的关系。

学习目的：

平面正负形的魅力在于它可以给人以幻觉，使人产生两种感觉。对正负形的训练，可以提升学生的构图能力，提高处理正形与负形关系的能力。

任务四　点、线、面构成综合运用

训练课题4：

掌握点、线、面构成综合运用技法。

课题内容：

通过对点、线、面构成在设计中的应用学习，加深对点、线、面构成的理解。

课题要求：
1. 正稿绘制在15cm×15cm的白卡纸上；
2. 运用针管笔画轮廓线，用黑色广告色涂色；
3. 运用点、线、面构成相关知识来表现主题；
4. 画面线条利落，涂色均匀，干净整洁。

训练目的：
通过点、线、面构成在设计中的实际运用，熟练掌握点、线、面构成作品技法。

吴冠中在20世纪50—70年代致力于风景油画创作，并进行油画民族化的探索。他力图把欧洲油画描绘自然的直观生动性、油画色彩的丰富细腻性与中国传统艺术精神、审美理想融合到一起。我们来寻找他的作品（见图2-45）中的点、线、面，树干是线，石榴是面，布满画布的写意树叶是点。

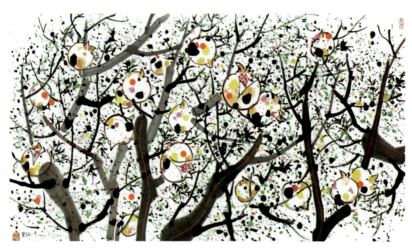

※ 图2-45

吴冠中的作品呈现了中西结合的特色，如图2-46所示，大的色块绘制出了交织的房子，柔美的线条、大面积的色块交织在画布中，呈现出唯美的效果。

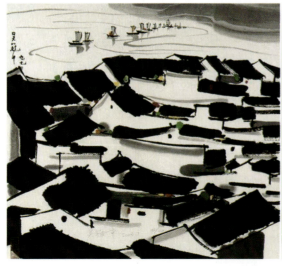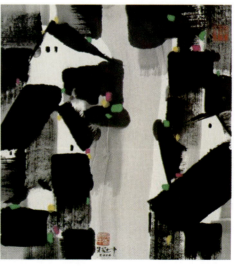

※ 图2-46

项目二

平面构成基本元素

一 点、线、面的形态收集

练习目的：
充分体会点、线、面在生活中的表现形式，体会它们的视觉象征意义是如何抽象出来的。

练习要求：
分别通过拍摄、剪贴、描绘的方法表现出生活中点、线、面的形态。

（一）线的形态

如图2-47所示，风筝的线，表现出联系和牵挂；指纹的线，表现生命的唯一性；头发的线，表现自由飘动和柔美的感觉。紧密相连的灯构成的线、草象征旺盛和生长的线、珍珠连接成的线，表现连续和方向延伸。

※ 图2-47

（二）点的形态

如图2-48所示，钟表上的每个时刻远看是点，溅起的水珠是一个个活泼的点，咖啡豆远看是点，但它们近看却是一个个面。

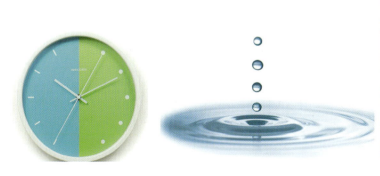

※ 图2-48

（三）面的形态

如图2-49所示，瓦片是一个个整齐排列的面，扇子是一根根线支撑开的面，书的展开是面，书上的文字远看是一行行线。

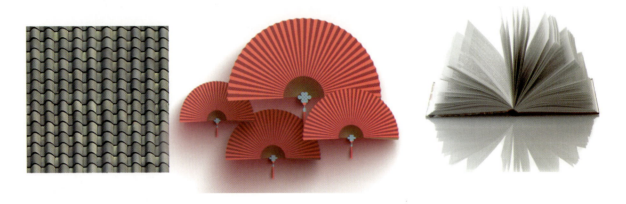

※ 图2-49

二、点、线、面在设计中的综合运用

练习目的：
充分体会点、线、面在设计中的表现形式，体会在视觉的设计中如何体现它们的性格和特征。
练习要求：
分别通过网络、画册等方法浏览各种视觉和造型艺术中的点、线、面，尽量联想它们和生活形态中的点、线、面的关系。

如图2-50所示，酒瓶上鲜艳的线条显示运动和激情，点、线、面有了节奏感，在字体中体现虚实。这些作品以点、线、面设计为主题，呈现出丰富的画面效果。

※ 图2-50

项目二

平面构成基本元素

三、点、线、面在设计中的角色与性格

（1）点、线、面在设计中扮演怎样的角色？有什么样的性格？

点——自由、不受约束、轻松、跳跃、不安分、飘逸……

线——连贯、轻松、轻盈、有韵律、有造型感、有引导性……

面——稳定、沉重、安全、包容、有分量感、把控大局……

（2）点、线、面设计作品。

在图2-51所示的广告设计中，文字变成画面中的点和线，引导视觉。

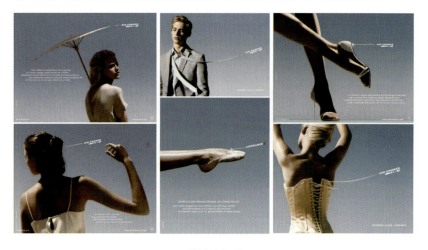

※ 图2-51

图2-52所示为果酒系列炫彩广告中的点、线、面，氛围感十足。

※ 图2-52

点：画面的气氛打造，信息排版。

线：画面的信息方向引导，造型。

面：画面背景打造，信息分隔。

以上了解了点、线、面的形态收集、在设计中的应用以及在设计中的角色与性格，课后完成点、线、面构成作品，加深理解。

四、点、线、面构成范例

点、线、面构成范例如图2-53所示。

※ 图2-53

项目三

平面构成的组织形式

训练课题1:
掌握基本形与骨格的知识。
课题内容:
通过对基本形与骨格知识的学习,了解基本形与骨格的编排在设计中的实际应用。
课题要求:
1. 正稿绘制在15cm×15cm的白卡纸上;
2. 运用针管笔画轮廓线,用黑色广告色涂色;
3. 运用点、线、面构成相关知识来表现主题;
4. 画面线条利落,涂色均匀,干净整洁。

 基本形

(一)基本形的概念

基本形是构成复合形象的基本单位,具有独立性、连续性、反复性(见图3-1)。在构成设计中,基本形单纯、简化,使形态整体有秩序感和统一感。

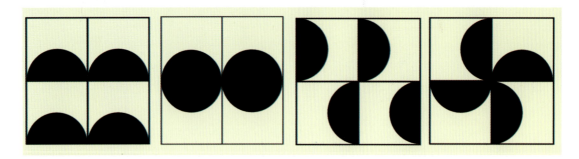

※ 图 3-1

(二)基本形的方向

把两个圆先进行切割,变成四个半圆,然后朝着不同方向排布,使得形态有不同的变化,如图3-2所示,有同一方向、对立方向、反转方向、旋转方向。

项目三

平面构成的组织形式

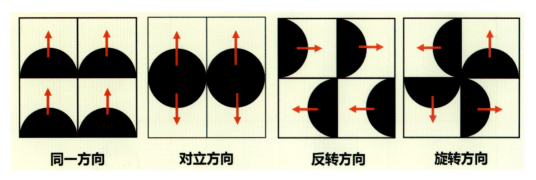

※ 图 3-2

（三）基本形的变形

基本形的变形示例如图 3-3 所示。

※ 图 3-3

（四）基本形的分类

1. 几何形

几何形如简单的两个圆形相切、三角形的透叠、四边形的组合等。图 3-4 所示为几何形。

※ 图 3-4

2. 具象形

每一个人都是具象形，而且热气球、蜜蜂等这些可见、可感的具体形象也是具象形（见图 3-5）。

※ 图 3-5

>>>>> 3. 正负形

正负形使得画面更具有丰富性，能更好地描述出基本形本身以外的含义（见图 3-6）。

※ 图 3-6

小练习：
对不同的基本形进行分割、排布，观察产生的变化。
要求：在教师给的纸上进行基本形的分割、排布。

（五）基本形在设计中的应用

在标志设计中，形的编排非常重要。不同形态、不同色调的面具，如图3-7所示。

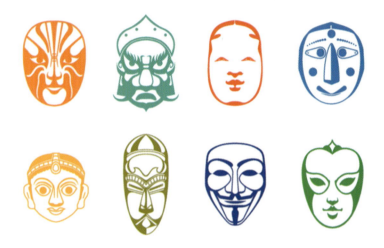

※ 图3-7

在产品设计上，调整形的位置，分割形的样式，如图3-8所示。

※ 图3-8

在名片设计上，对半分割是常用的形式，如图3-9所示。

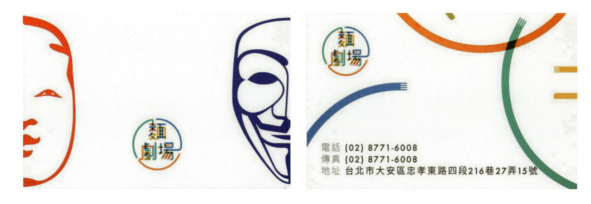

※ 图 3-9

二、骨格

（一）骨格的概念

骨格有助于我们在画面中排列基本形，使画面形成有规律、有秩序的构成。骨格支配着构成单元的排列方法，可决定每个组成单元的距离和空间（见图3-10）。

※ 图3-10

骨格的样式如图3-11所示。

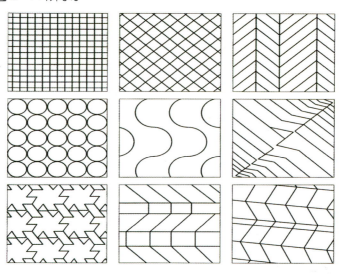

※ 图3-11

骨格是对空间分割的一种形式，骨格的不同变化会使整体构图发生变化，如图 3-12 所示。

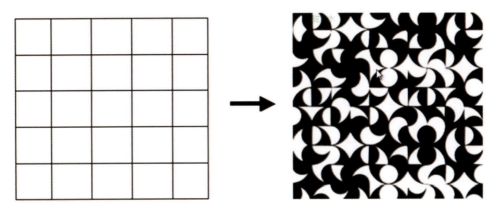

※ 图 3-12

（二）骨格的分类

》》》》》1. 有规律性骨格

在骨格线里安排基本形，如图 3-13 所示。

※ 图 3-13

有规律性骨格就是秩序感的代名词，如重复、近似、发射。

》》》》》2. 非规律性骨格

没有严格的骨格线，构成方式比较随意、自由，如图 3-14 所示。

※ 图 3-14

非规律性骨格随意性强，如密集、对比、特异。

三、基本形与骨格

（一）有作用性骨格

有作用性骨格（见图3-15）的特点如下：

（1）基本形都在格内，通过不同的明暗显示骨格线的存在。

（2）基本形超出格子的部分要擦掉，形的大小、方向、位置可以自由安排。

（3）骨格线起划分空间作用，并分割背景。

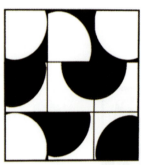

※ 图3-15

（二）无作用性骨格

无作用性骨格（见图3-16）的特点如下：

（1）基本形必须放在轴心上，骨格线起轴心作用。

（2）骨格主要用于确定基本形的准确位置，最后线要擦掉。

（3）形可大可小，不起分割背景的作用。

※ 图3-16

骨格与基本形构成如图 3-17 所示。

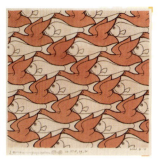

※ 图 3-17

骨格与基本形在设计中的应用如图 3-18 所示。

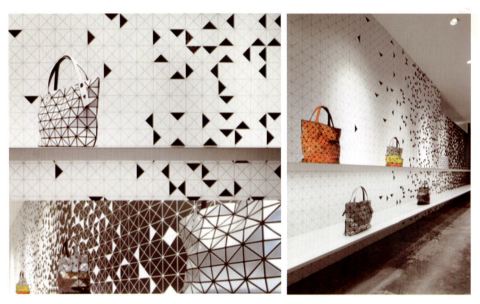

※ 图 3-18

四、平面构成基本形法则

（一）对比的概念

对比，是比较自由的一种构成。它并不以骨格线为限制，而是依据单形自身的大小、疏密、虚实、形状、肌理等对比因素进行构成。

（二）对比的分类

对比可分为大小的对比（见图3-19）、疏密的对比（见图3-20）、肌理的对比（见图3-21）、形状的对比（见图3-22）、方向的对比（见图3-23）、空间的对比（见图3-24）。

构成基础
GOUCHENG JICHU

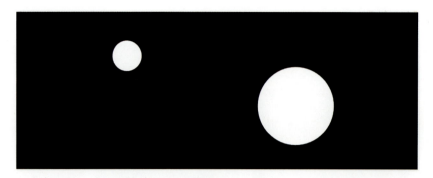

※ 图 3-19

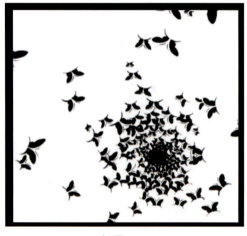

※ 图 3-20

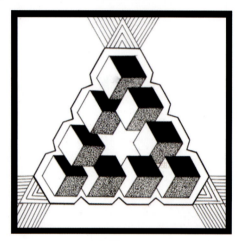

※ 图 3-21

※ 图 3-22

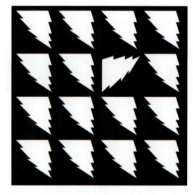

※ 图 3-23

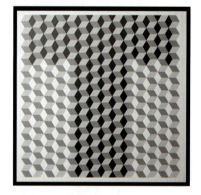

※ 图 3-24

课堂练习

题目：设计基本形的提炼与构成作品。

任务要求：

1. 自选形态提炼基本形；

2. 按照一定的骨格分布完成作品；

3. 严格按照设计步骤进行，先构思、绘制草图，草图合格后绘制正稿；

4. 正稿绘制在 15cm×15cm 的白卡纸上，运用针管笔勾勒，用黑色广告色涂色。

项目三
平面构成的组织形式

评分标准：

1. 原创作品，构思新颖独特；
2. 运用不同基本形与骨格结合知识来表现主题；
3. 运用规定的绘制工具绘制，技法熟练；
4. 画纸裁切正确，边缘无毛茬，画面线条利落，涂色均匀，干净整洁。

骨格示例如图 3-25 所示。在骨格上的设计实例如图 3-26 所示。

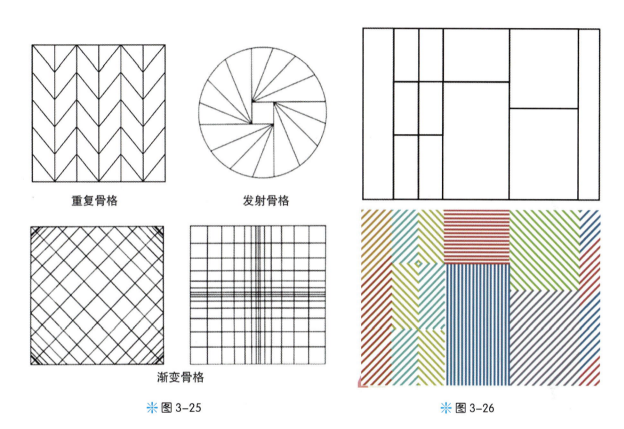

※ 图 3-25　　　　　　　　　　　　　　　※ 图 3-26

任务二　平面构成基本形式

训练课题 2：

掌握平面构成基本形式——重复构成、近似构成、发射构成等的基础知识。

课题内容：

通过对平面构成基本形式的了解，用重复构成、近似构成、发射构成、渐变构成、特异构成、对比构成、分割构成、空间构成、肌理构成等形式进行创作。

课题要求：

1. 正稿绘制在 15cm×15cm 的白卡纸上；
2. 运用针管笔画轮廓线，用黑色广告色涂色；

3. 运用点、线、面构成相关知识来表现主题；
4. 画面线条利落，涂色均匀，干净整洁。

训练目的：
通过对平面构成基本形式的学习，熟练掌握平面构成基本形式的技法和应用。

一、重复构成

（一）重复的概念

在艺术中，从母体做的最简单的变化方式是重复。所谓重复，就是换一个位置再来一次，换言之，最初的母体仅仅做了空间位置的变化，其他则保持不变。在重复的形中识别母体是不困难的，因为重复的形与母体几乎相同，所以容易产生秩序化、整体化的效果（见图3-27）。重复构成形式源于生活中的重复现象。

❋ 图 3-27

（二）重复的类型

1. 基本形的重复

在构成设计中使用同一个基本形构成图面叫基本形的重复，基本形的重复可使设计产生绝对和谐的视觉效果（见图3-28）。

❋ 图 3-28

项目三
平面构成的组织形式

>>>>> **2. 骨格的重复**

如果骨格每一单位的形状和面积均完全相等，这就是一个重复的骨格。

（三）重复构成在设计中的应用

重复构成在设计中的应用如图 3-29 和图 3-30 所示。

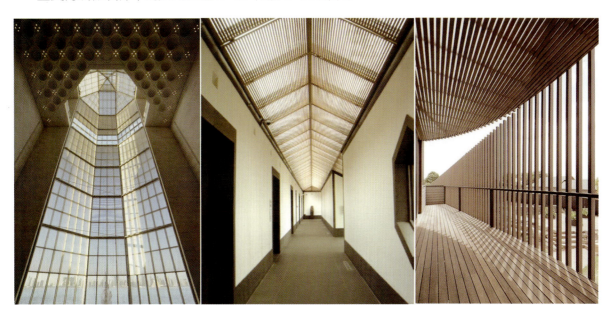

※ 图 3-29

※ 图 3-30

二、近似构成

（一）近似的概念

近似构成是非规律性的变动，是重复的轻度变异。它没有重复的严格规律，但仍不失规律感。

近似指的是在形状、大小、色彩、肌理等方面有着共同特征，它表现了在统一中呈现生动变化的效果。

（二）近似的分类

1. 形状的近似

两个形象如果属同一族类，它们的形状均是近似的，如同人类的形象相近一样。

2. 骨格的近似

骨格可以不是重复而是近似的，也就是说骨格单位的形状、大小有一定变化。

（三）近似构成在设计中的应用

近似构成在设计中的应用如图 3-31 所示。

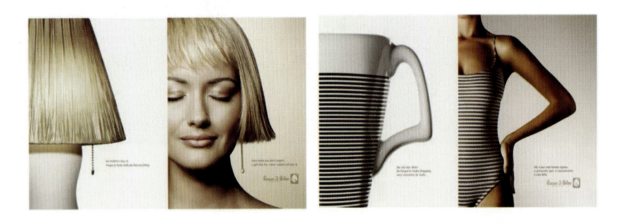

※ 图 3-31

三、渐变构成

（一）渐变的概念

渐变构成是和重复构成的不变原则相对应的构成形式，是指基本形或骨格有规律的循序变动。渐变的关键特征是"变化"。

（二）渐变的类型

1. 形状的渐变

一个基本形渐变到另一个基本形如图 3-32 所示。

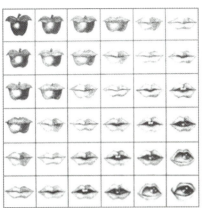
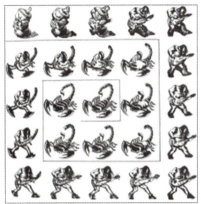

※ 图 3-32

形状渐变范例如图 3-33 所示。

※ 图 3-33

2. 方向的渐变

基本形在形状不变的前提下可在平面上做方向、角度的渐变，增强立体感和运动感，如图 3-34 所示。

※ 图 3-34

3. 位置的渐变

基本形做位置渐变时需用骨格，因为基本形在做位置渐变时，超出骨格的部分会被切掉，如图 3-35 所示。

※ 图 3-35

4. 大小的渐变

基本形由小到大或由大到小的渐变排列，会产生远近深度及空间感，如图 3-36 所示。

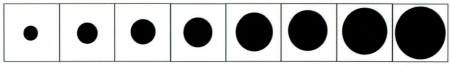

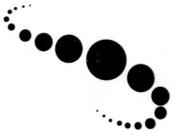

※ 图 3-36

5. 色彩的渐变

在色彩中，色相、明度、纯度都可以呈现出渐变效果，并会产生有层次的美感。

6. 在渐变骨格下的渐变

渐变骨格即在重复骨格的基础上通过调整骨格作用线，使之产生疏密变化。渐变骨格线依据等差数列或等比数列，做水平、垂直、斜线、折线、曲线等渐次循序的改变，如图 3-37 所示。

项目三
平面构成的组织形式

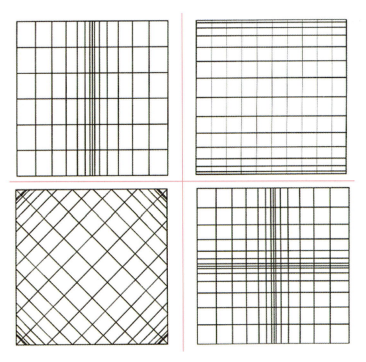

※ 图 3-37

（三）渐变构成在设计中的应用

渐变构成在设计中的应用如图 3-38 所示。

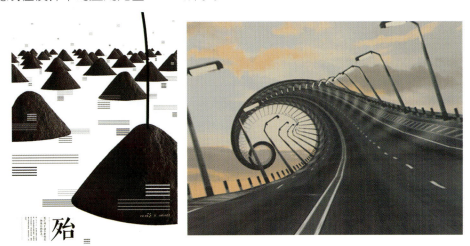

※ 图 3-38

四、发射构成

（一）发射的概念

发射构成是一种特殊的重复，是基本形或骨格单位环绕一个或多个中心点向四周重复散开或向内集中，是一种有秩序的运动过程。

61

（二）发射构成的分类

1. 离心式

发射的骨格线均由中心向外发射，有向外的运动感，如图3-39所示。

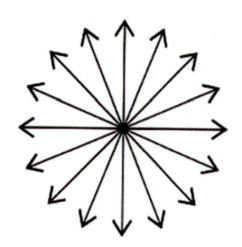
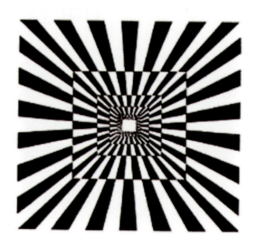

※ 图3-39

2. 同心式

基本形根据发射骨格线，围绕着一个中心一层一层环绕向外扩展，如图3-40所示。同心式的变化很多，如多圆中心、螺旋形等。

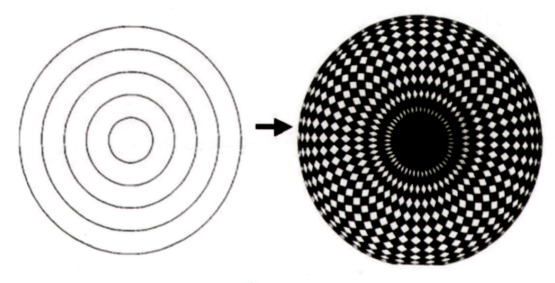

※ 图3-40

3. 向心式

所有的骨格线指向一点，是一个发散或聚集的过程，如图3-41所示。向心式发射也有不同的形式。

※ 图 3-41

>>>>> 4. 多心式

以多个中心为发射点,即同一画面中同时出现两个或两个以上的发射中心的构成方式,如图 3-42 所示。

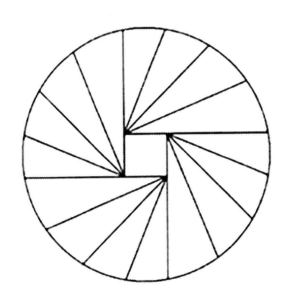
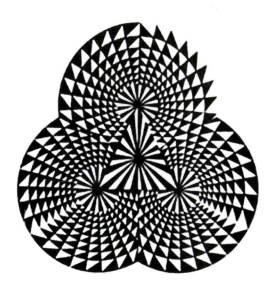

※ 图 3-42

（三）发射构成在设计中的应用

发射构成在设计中的应用如图 3-43 所示。

构成基础
GOUCHENG JICHU

※ 图 3-43

发射构成范例如图 3-44 所示。

※ 图 3-44

项目三

平面构成的组织形式

五、特异构成

（一）特异的概念

特异构成是指在规律性骨格和基本形的构成中，破坏局部骨格或基本形，形成强烈对比的构成形式。特异部分突出而引人注目，形成视觉的中心（见图3-45）。

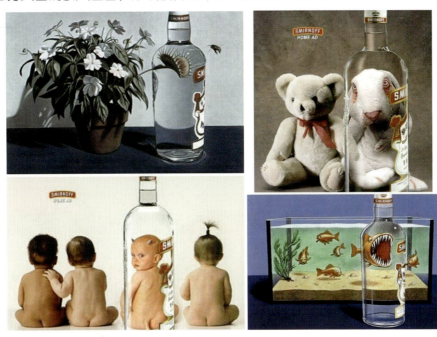

※ 图 3-45

（二）特异常见的类型

1. 形状、大小的特异

在许多重复或近似的基本形中，出现一小部分特异的形状或在大小上做些特异的对比，以形成视觉差异，成为画面上的视觉焦点，如图3-46所示。

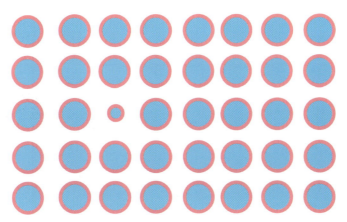

※ 图 3-46

2. 色彩的特异

在同类色彩构成中，加进某些对比成分，形成色彩突变的视觉效果，以打破单调，如图3-47所示。

※ 图3-47

3. 规律的特异

基本形的排列是有一定规律的，在少数基本形或骨格上有所变化以形成特异效果。

4. 肌理的特异

在相同的肌理质感中，造成不同的肌理变化。

（三）特异在设计中的应用

在设计中要打破一般规律，可采用特异的方法，以引起人们视觉上的注意，如图3-48至图3-50所示。

※ 图3-48

※ 图 3-49

※ 图 3-50

特异是突破常规的，使画面丰富。特异是变化，从规律中找不同。

六、对比构成

（一）对比的概念

对比构成相对于特异构成来说是更为自由的构成形式。此种构成无骨格线，而仅依靠基本形的形状、大小、方向、位置、色彩、肌理等的对比，以及重心、空间、有与无、虚与实的关系元素对比，给人以强烈、鲜明的感觉。

（二）对比构成的分类

1. 大小、形状的对比

形状在画面的面积大小不同、形状的不同所形成的对比。

2. 色彩的对比

色彩由于色相、明暗、浓淡、冷暖不同所产生的对比。

3. 肌理的对比

不同的肌理感觉，如粗细、光滑、纹理的凹凸感不同所产生的对比。肌理的对比视觉冲击较强，同时引发触觉联想，形成肌理对比的美感。

4. 位置的对比

画面中形状的位置不同，如上下、左右、高低等不同所产生的对比。

5. 空间的对比

平面中的正负、图底、远近及前后感所产生的对比。

6. 动与静的对比

动与静是指平面形态对我们的视觉和心理造成的动与静的感受。这些感受与我们在生活经历中形成的经验有很大的关系。

（三）对比构成在设计中的应用

对比构成在设计中的应用如图 3-51 所示。

图 3-51

七、分割构成

（一）分割的概念

分割构成形式是由整体形向内部分割，具体来说就是在边上作出分割点，再从这些点作垂直线

或水平线，形成分割空间的格子。分割构成的好坏主要是看对这些空间格子的取舍。取舍的原则一方面是追求相似形的运动变化，另一方面是权衡画面的平衡关系。

（二）分割构成的分类

1. 等分割

（1）等形分割：形式较为严谨，给人整齐、明快的视觉感受。

（2）等量分割：只求比例的一致，不求形的统一，分割富于变化，造型自由、复杂，给人均衡安定的印象。

（3）比例分割。

比例分割是指按数量之间的比例进行分割。最为常见的比例分割有：黄金分割、数列分割。

数列分割也可以说是渐变分割，如等比数列分割、等差数列分割、调和数列分割等。

2. 自由分割

自由分割避免了数理规则的生硬、单调，分割灵活、自由，追求方向、长短、大小、形状的变化。

（三）分割构成在设计中的应用

分割构成在设计中的应用如图 3-52 所示。

图 3-52

八、空间构成

（一）自然空间

自然的空间是立体的空间，万物呈现眼前，有着高、宽、深的三次元空间状态，近大远小、前后分明。

（二）平面空间

在平面中谈到的空间形式，是就人的视觉感受而言的。它具有平面性、幻觉性和矛盾性，即平面中的空间是一种假象，三度空间只是二度空间的错觉，其本质还是平面的。要在平面的画面中体现空间感，则形象的大小、位置、方向至关重要。这些因素能够在平面中使人产生立体的幻觉，从而导致幻觉的空间感。

空间感表现手法有以下几个方面：

（1）利用近大远小的透视关系来表现空间。

（2）利用重叠表现：在平面上一个形状叠在另一个形状之上，会有前后、上下的感觉，产生空间感。

（3）利用阴影表现：阴影会使物体具有立体感，增加空间的真实性和物体的凹凸感。

（4）利用间隔疏密表现：细小的形象或线条的疏密变化可产生空间感，如一款有点状图案的窗帘，在其卷着处的图案会变得密集、间隔小，越密感觉越远。

（5）利用平行线的方向改变来表现：改变排列平行线的方向，会产生三次元的幻象。

（6）利用色彩变化来表现：利用色彩的冷暖变化表现空间感，冷色远离，暖色靠近。

（7）利用肌理变化来表现：粗糙的表面使人感到接近，细致的表面使人感到远离。

（8）矛盾空间表现立体感只能是二次元的虚设空间（见图3-53）。

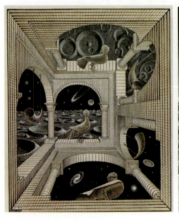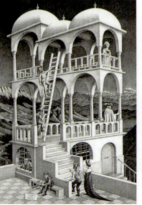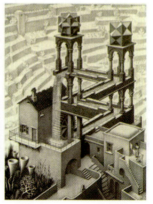

图3-53

（三）空间构成在设计中的应用

空间构成在设计中的应用如图 3-54 和图 3-55 所示。

※ 图 3-54

※ 图 3-55

九、肌理构成

（一）肌理的概念

肌理指物象表现的纹理与特征。"肌"——皮肤，"理"——纹理，即质感质地的体现。物体表面纹理的特征不仅反映其外在的造型特征，还反映其材质的内在物理属性。

肌理指对物体表面纹理的感觉。凡凭视觉即可分辨的物体表面的纹理，如干、湿、细、滑、软、硬、光泽等，都称为肌理（见图 3-56）。肌理带有心理联想性。

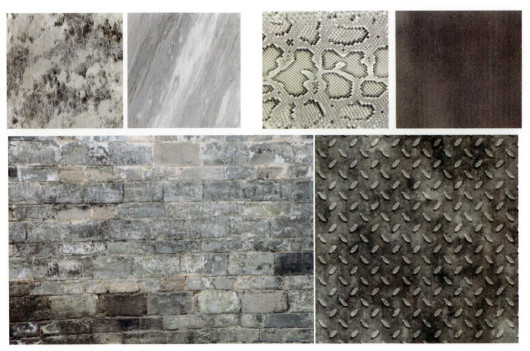

※ 图 3-56

（二）肌理的对比

肌理所表现的一种对比形式，如软与硬、刚与柔、曲与直、冷漠与温馨、激烈与和缓、杂乱与秩序、粗糙与细腻以及涩与滑、轻与重、厚与薄、升与降、开与合、锐与钝、凹与凸、多与少、大与小、宽与窄的对比等。

（三）肌理构成创作技法

1. 揉搓法

（1）用手反复将纸揉搓至出现细纹。

（2）用画笔蘸上颜料，轻轻地扫过纸张（见图 3-57）。

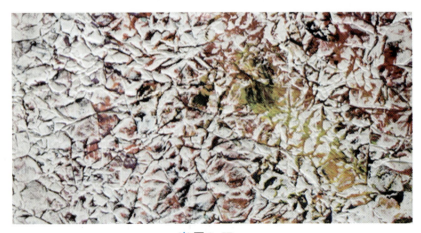

※ 图 3-57

2. 拓印法（1）

（1）先在玻璃上涂放颜料，再放上画纸，用手轻压。

（2）颜料将沿着拓压的方向挤出奇妙的偶然形态（见图3-58）。

3. 拓印法（2）

（1）利用表面有凹凸纹理的物体沾上色进行压印。

（2）转印物纹理必须清晰，压印时注意用力垂直向下（见图3-59）。

※ 图3-58

※ 图3-59

4. 扎染法

（1）工具及材料：墨汁、颜料（水彩或水粉）、调色碟、宣纸或布。

（2）制作方法：折后浸墨，可先浸水后浸墨或先浸墨后浸水（见图3-60）。

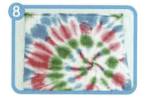

※ 图3-60

5. 吹墨法

（1）工具及材料：墨汁、颜料（水彩或水粉）、调色碟、画纸、吸管等。

（2）制作方法：先在纸上滴墨汁，然后用嘴或其他工具吹（可向不同方向）（见图3-61）。

6. 刮擦法

（1）一层层画上去，然后用利器刮，水粉也能刮，在上色半干的时候刮。

（2）在着色的平面上，用利器摩擦或刮刻表面获得肌理（见图3-62）。

※ 图3-61

※ 图3-62

（四）肌理构成作品

肌理构成作品如图3-63所示。

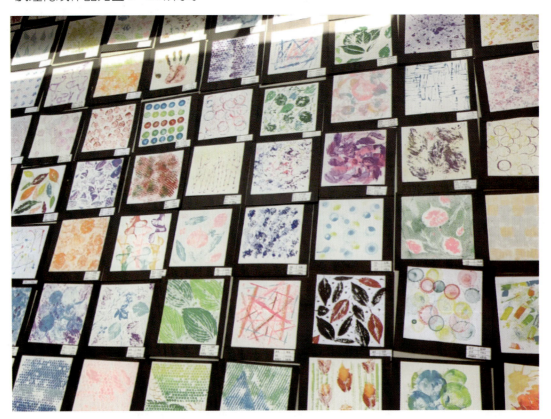

※ 图3-63

（五）肌理构成在设计中的应用

肌理构成在设计中的应用如图 3-64 所示。

※ 图 3-64

课题训练

课题：平面构成作品——运用平面构成的基本形式进行设计（见图 3-65）。

※ 图 3-65

任务要求：

1. 运用平面构成组织形式创作平面构成作品；

2. 严格按照设计步骤进行，先构思、绘制草图，草图合格后绘制正稿；

3. 正稿绘制在 15cm×15cm 的卡纸上，运用针管笔画轮廓线，用黑色广告色涂色。

学习目的：

通过学习平面构成组织形式，运用发射构成、特异构成、对比构成等形式进行创意设计，完成对平面构成知识的全面理解与掌握。

项目四

色彩的产生及色彩体系

构成基础
GOUCHENG JICHU

任务一　色相环制作

训练课题1：
认识色彩。
课题内容：
制作12色相环，可参考图4-1。
课题要求：
1. 作品尺寸：φ20 cm。
2. 纸张要求：白色卡纸。
3. 按照图例完成12色相环的绘制。
训练目的：
通过训练，了解色彩的原理和基本组成，提高丰富色彩的能力。

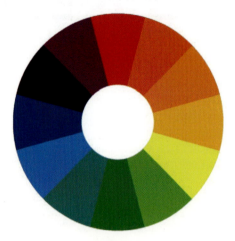

※ 图4-1

认识色彩构成

　　色彩的概念在很久以前的原始社会就已经产生，当时的壁画、彩陶等记载了人们从事农耕、渔业、祭祀等生活场景，充分显示了人们对色彩的浓厚兴趣，同时也创造出了古朴、典雅、神秘的绘画杰作。

　　现代色彩学是一门综合性的学科，包含了物理光学、生理视觉、心理学、社会学和美学等多个学科。瑞士画家、色彩学家伊顿曾说过："如果你能不知不觉地创作出色彩的杰作来，那么你就不需要色彩知识。但是，如果你不能从没有色彩知识的状态中创作出色彩的杰作来，那么你就应该去寻求色彩知识。"所以，在色彩构成部分的学习中，我们将从认识色彩到运用色彩，在平面构成的

基础上，逐渐学会运用色彩原理创作精彩的色彩构成作品，以便在今后的学习中能够在不同的设计作品中得心应手地进行色彩的设计和搭配。

1. 认识色彩的途径

首先，我们常常能在日常生活中接触到各种色彩。比如自然风景、工艺美术、绘画设计等。可以说，日常生活的接触是我们认识色彩的最佳途径。

另一个途径是对色彩的科学研究。色彩设计的研究、色彩体系理论的研究及色彩资料的收集、研制和创新都是我们通过科学研究认识和了解色彩的途径。由于颜色科学在工业、文化、科学技术等领域内扮演着越来越重要的角色，近几年持续受到高度的重视。

然后是艺术门类对色彩的艺术性表现，如造型艺术、电影戏剧艺术等对色彩进行艺术形式美的、融入艺术家个人情感和艺术造诣的个性化表现。实践是先于理论的，多观察、多体验、多搜集是认识色彩的前提。看一部经典的电影，读一本精美的美术画册，观摩一次高水平的设计或美术作品展览，欣赏一场好的歌舞戏剧或音乐会，也许是你可以在特定的时空里集中欣赏、玩味和揣摩艺术家们如何在他们的作品中运用色彩的绝佳机会了。

2. 什么是色彩构成

通过以上途径认识了色彩，我们还要了解一下究竟什么是色彩构成。

所谓色彩构成，就是在色彩方面，从人对色彩的知觉和心理效果出发，用科学分析的方法，把复杂的色彩现象还原为基本的要素，利用色彩在空间、量与质上的可变换性，按照一定的色彩规律去组合各构成要素间的相互关系，创造出新的、理想的色彩效果，这种对色彩的创造过程，称为色彩构成。也就是说，将两种以上的色彩，根据不同的目的性，按照一定的原则，重新组合搭配，构成新的美的色彩关系，这就叫色彩构成。

3. 色彩构成与其他色彩研究的区别

从科学到艺术，从平面到空间，色彩涉及各个领域，每个领域对色彩的研究都是不同的。当然，对于设计而言，关于色彩的研究是永恒的话题。

首先，色彩构成与科学的色彩学研究有什么区别呢？

我们刚才提到，科学的色彩学研究是我们认识色彩的途径之一，但是色彩学的研究对象是色彩本身，而研究内容也因最终的用途不同而有不同的变化。色彩构成的研究目的就是解决设计中的色彩应用和搭配问题。

接下来我们再来看一看色彩构成和绘画的色彩有哪些区别。

传统绘画写生的色彩是以光照作用下产生的色彩变化为依据，对表现物体瞬间变化的色彩进行敏锐的捕捉，真实地再现自然物象。绘画者的科学认识与观察是表现写生色彩的基本方式。色彩构成则以绘画写生色彩为基础，根据设计专业的特点和要求，运用色彩归纳、概括、提炼等手段，表现物体之间的层次关系。它更注重和强调自然物象的形式美感以及色彩的对比协调关系，培养设计

者主动表现色彩的能力。换句话说，绘画，是画家有感而发，随心所画，具有感性的、客观的、空间的、真实的等特点；而色彩构成则是理性的、主观的、平面的。

最后，我们总结一下，色彩构成就是在科学色彩研究的前提下，根据设计者的审美取向，对色彩进行高度概括、提炼和归纳，并夸张地表现出来。

二、光与色

》》》》1. 色彩的产生

没有光就没有色彩，就看不到多姿多彩的世界。我们之所以看到色彩是因为有光，那看到的光又是从何而来？从广义上讲，光在物理学上是一种客观存在的物质，它是一种电磁波。它是特定波段电磁波的一种表现形式。电磁波的波长范围很宽，包括宇宙射线、X 射线、Y 射线、紫外线、可见光、红外线、雷达波、无线电波等。它们都各有不同的波长和振动频率，并不是所有的光都有色彩，波长长于 780 nm 和短于 380 nm 的电磁波都是人眼所看不到的，只有波长在 380~780 nm 之间的电磁波才能引起人的视觉感知。而这段波长的电磁波就叫可见光谱，或叫作可见光（见图 4-2）。其余波长的电磁波，都是肉眼所看不见的，统称不可见光。如：长于 780 nm 的电磁波叫红外线，短于 380 nm 的电磁波叫紫外线。

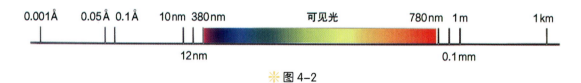

※ 图 4-2

1666 年，英国物理学家牛顿做了一次非常著名的实验，他用三棱镜将太阳白光分解为红、橙、黄、绿、青、蓝、紫的七色光。据牛顿推论，太阳的白光是由七色光混合而成的，这就是彩虹的原理。这一实验打开了科学认识色彩的大门，人们对自然光有了可靠的认识。（见图 4-3 和图 4-4）

※ 图 4-3

项目四
色彩的产生及色彩体系

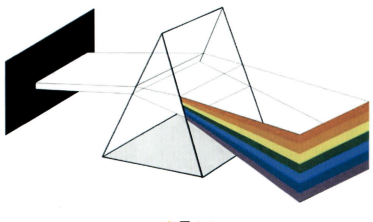

※ 图 4-4

2. 光源色

本身能够发光的物体叫光源。所有物体的色彩都是在光源照射下产生的。相同的物体，在不同的光源下呈现不同的色彩。白纸能反射各种光线，在白光的照耀下，白纸呈白色，在红光的照耀下，白纸呈红色，在绿光的照耀下呈绿色，可见不同的光源必然对物体产生影响。除了光源色本身的性质外，其光亮强度也会对照射物体产生影响。强光下物体显得明亮浅淡；弱光下物体会变得模糊灰暗；只有在中等光线强度下，物体的本来面目才清晰可见。

3. 光的三原色

所谓三原色，就是指这三种色中的任意一色都不能由另外两种原色混合产生，而其他色可由这三种色按一定的比例混合出来，色彩学上称这三个独立的色为三原色。1802年，英国生理学家托马斯·杨根据人眼的生理特征，提出色光三原色由朱红光、翠绿光、蓝紫光组成，这三个色光都不能用其他的色光相混而生，但可以混合出其他任何色光。（见图 4-5）

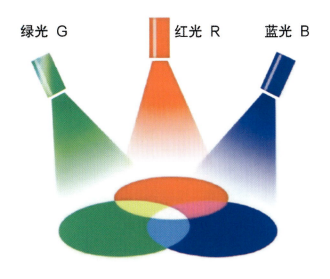

※ 图 4-5

81

三、物体色、固有色和环境色

1. 物体色

本身不发光的万物之色我们称之为物体色。

色彩是由光照射物体，物体对光产生吸收或反射，反射的光刺激人眼，并通过视觉神经传递到大脑，最终对色彩产生感受的过程。在这一过程中，光、物、眼是三个基本因素。（见图4-6）

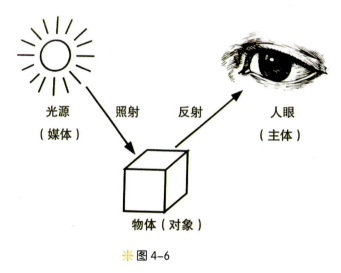

※ 图4-6

那么物体色的特征是什么呢？其实，物体色具有最基本的两种表现形式：物体表面反射光所呈现的颜色叫表面色；透过透明物体的光所呈现的颜色叫透明色。不透明物体的颜色是由它所反射的色光决定的。当白光照射到物体上时，它的一部分被物体表面反射，另一部分被物体吸收，剩下的透过物体穿过来。对于不透明物体，即不透光的物体，它们的颜色取决于不同波长的色光的反射和吸收情况。如果物体几乎能反射所有色光，那么这个物体看上去是白色的；如果这个物体能吸收几乎所有的色光，那么这个物体看上去是黑的。红色的物体因为只反射日光中的红色光所以呈现红色。蓝色物体只反射日光中的蓝色光，那么黄色物体呢？聪明的同学一定已经猜到，黄色的物体反射的是日光中的红色光和绿色光。

2. 固有色

我们习惯上把白色阳光下物体呈现出来的色彩效果总和称为固有色。也就是说，固有色是指物体固有的属性在常态光源下呈现出来的色彩。一旦光源的颜色发生变化，物体的颜色也会相应地发生变化。所以，从严格意义上来说并没有固有色，这是一个相对的概念。

3. 环境色

色彩的变化是丰富多彩的，在一定的环境下，周围物体的颜色互相影响所形成的色彩称为环境色，也就是一个物体受到周围物体反射的颜色影响所引起的物体固有色的变化。它是决定物体色彩

的重要因素。

客观世界中的任何一种物体都不可能孤立存在，都必然要和周围的环境发生相互影响，色彩也不例外，周围的环境色也一定会互相反射、互相影响，正是这个现象给了物体丰富多彩的色彩，使得色彩形成了互相关联的整体氛围。

任何物体放在其他物体中间，必然会受到周围物体颜色的影响。环境色对周围物体颜色的影响在物体的暗部表现得比较明显。光源越强，环境色反射就越强。物体之间距离越近，环境色影响就越明显。物体的质地越光滑、颜色越鲜艳，反映环境色的力度就越大，反之就减弱。环境色对物体暗面与亮面的影响程度是不一样的，亮面反映的主要是光源色，暗面反映的主要是环境色，同时环境色也使暗部色彩更加丰富。

物体表现的色彩是光源色、环境色、固有色三者混合而成的。所以在研究物体表面的颜色时，环境色和光源色必须考虑。

4. 物体的三原色

直到 19 世纪，人们才开始认识到色光的原色和颜料的原色混合规律是不同的。色彩有两个原色系统：色光的三原色、物体的三原色。物体的三原色分别为大红（magenta）、柠檬黄（yellow）、湖蓝（cyan）。它们相互混合可以产生很多漂亮的色彩。（见图 4-7）

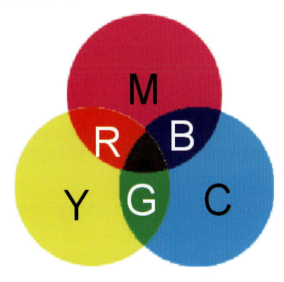

图 4-7

四、色彩的组成

现在我们来想一想，12 色相环是如何绘制出来的呢？首先，色相环是由 12 种基本的颜色组成的，它所包含的是色彩的三原色，以及二次色和三次色。在完成了 12 个分格之后先涂红、黄、蓝

三个原色。这三个颜色可以说是色相环中最重要的颜色，我们也把它称为色相环中的父母色。不管是12色相环还是24色相环，只有这三个颜色是不用其他颜色混合的，大家可以直接在颜色盒中蘸取颜色去绘画。（见图4-8）

画完了这三个颜色之后，我们需要画二次色，比如说在黄色和红色之间，我们将两个颜色互混得到橙色，然后涂在它们中间的位置，这就是二次色（见图4-9）。橙色、绿色和紫色都是混合之后形成的。

接下来我们把原色和混合后的二次色继续混合得到三次色（见图4-10），以此类推，我们就可以完成整个12色相环的制作。

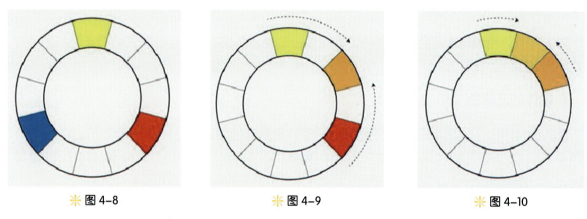

※ 图4-8　　　　　　　※ 图4-9　　　　　　　※ 图4-10

1. 原色、间色和复色

原色就是红、黄、蓝三原色，我们不用其他的颜色混合，直接就可以得到它。原色也叫一次色。（见图4-11）

间色是三个原色两两互混得到的。红色和黄色互混，得到的是橙色；红色和蓝色互混，得到的是紫色；而黄色和蓝色互混，得到的是绿色。那么橙色、紫色和绿色就是二次色，我们把它称为间色。（见图4-12）

原色和间色的混合或者是间色与间色的混合形成的越来越多的颜色，我们把它叫作复色。（见图4-13）

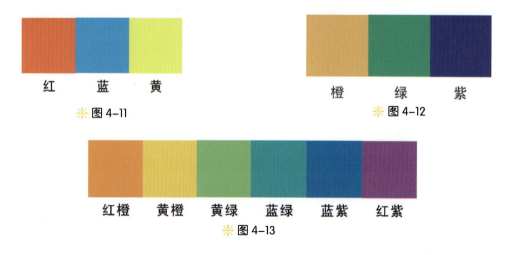

2. 色彩的分类

色彩一般分为无彩色系和有彩色系两大类。

无彩色是指白色、黑色和由白色、黑色调和形成的各种深浅不同的灰色。（见图4-14）

无彩色按照一定的变化规律，可以排成一个系列，由白色渐变到浅灰、中灰、深灰到黑色，色度学上称此为黑白系列。黑白系列中由白到黑的变化，可以用一条垂直轴表示，一端为白，一端为黑，中间有各种过渡的灰色。

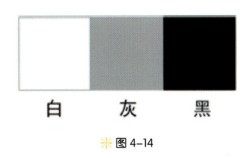

※ 图4-14

有彩色是有纯度的色，是光谱中的所有色彩，是由红、橙、黄、绿、蓝、紫和黑、白、灰之间不等量混合后调配出的无数种色彩。

任务二　色彩的秩序构成

训练课题2：
色彩的推移。
课题内容：
利用色彩的三个属性创作并完成色彩推移作品。
课题要求：
1. 选择色相、明度、纯度进行色彩综合推移的设计与绘制；
2. 严格按照设计步骤进行，先构思、绘制草图，草图合格后绘制正稿；
3. 正稿绘制在20 cm×20 cm的卡纸上，用鸭嘴笔画轮廓线，用脱胶广告色涂色。
训练目的：
通过训练，了解色彩的构成要素，能够运用色彩三要素创作色彩推移作品。

一、色彩的三要素

色彩有三个属性，分别是色相、明度和纯度。

》》》》1. 色相

色相，即各类色彩的相貌称谓，是色彩的首要特征，是区别各种不同色彩的最准确的标准。事实上任何黑、白、灰以外的颜色都有色相的属性，而色相也就是由原色、间色和复色来构成的。（见图4-15）

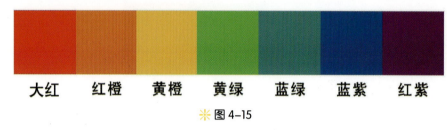

※ 图4-15

》》》》2. 明度

明度是指色彩的明亮程度。明度最高的色相是白色，最低的是黑色。任何一个色相，要提高其明度可加白，要降低其明度则可加黑。（见图4-16）

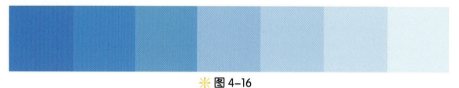

※ 图4-16

》》》》3. 纯度

纯度，是指色彩的纯净程度。它还有色彩的艳度、浓度、饱和度等称呼。任何一个色彩加白、加黑、加灰都会降低它的纯度。混入的黑、白、灰及补色越多，纯度降低得也越多。

一个颜色的纯度高并不等于明度高，它们并不成正比。当明度变化时纯度当然也在变化，不管明度是增大或是减小，纯度都会降低，只有明度适中时，纯度才会最高。（见图4-17）

※ 图4-17

二、色彩推移

色彩的推移是指色彩按照一定的规律进行渐变构成，通过逐渐的、循序的、有规律的、有联系

项目四
色彩的产生及色彩体系

的变化来获得一种运动感,是一种有秩序的构成形式。一般来说,有色相推移、明度推移、纯度推移、冷暖推移、综合推移等基本形式。色彩推移的特点是具有强烈的运动感、节奏感和装饰性,有时还会产生丰富的空间变化。

»»»» 1. 色相推移

色相推移指将色彩按色相环的顺序,由冷到暖或由暖到冷进行渐变排列的一种形式。按照光谱色波长顺序构成的色相推移,不管由多少色阶组成都称为"全色相推移"。为了使画面丰富多彩,色彩亦可选用含白色或浅灰、中灰、深灰甚至黑色的色相环。自然现象中的彩虹就是一组色相推移的序列,具有美观悦目的色彩效果。(见图4-18)

色相推移可以使用2~3个纯色的重复构成,两个纯色中间可以再加上一个过渡的颜色,使推移更流畅、自然。色相推移的构成能产生热烈、明快、活泼的画面效果。(见图4-19)

※ 图 4-18

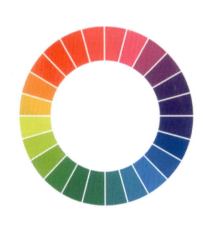

※ 图 4-19

»»»» 2. 明度推移

明度推移是指把一种颜色加白、加黑等形成的明度等级系列色彩,由浅到深或由深到浅进行排列、组合的一种渐变形式。明度推移给人以明显的空间深度和光影幻觉。

任选一种纯色,如果所选纯色明度低,可只与白色相混;如所选纯色明度高,可以与黑色相混。以纯色明度为基准向亮色发展加白色、向暗色发展加黑色,调12个左右的明度阶段,构成以明度为主的序列。(见图4-20)

※ 图 4-20

3. 纯度推移

纯度推移是一种色彩由纯色向无彩色的黑、白、灰渐变的构成形式。

任选一种纯色和一个与之不同明度的灰色相互混合，混合成 12 个左右的等级，根据纯度高低不同填在简练而生动的图形上，构成以纯度为主的秩序。（见图 4-21）

※ 图 4-21

4. 三属性综合推移

三属性综合推移是将色彩的明度、色相和纯度三种推移方式置于一个画面中的构成设计。它具有较强的综合性，而且实用性也很强，用于商业广告、书籍装帧及招贴等各种平面设计之中。（见图 4-22）

※ 图 4-22

项目五

色彩构成的表现形式与应用

任务一　色彩的透叠设计

训练课题1：

色彩透叠。

课题内容：

以感兴趣的事物为主题，完成一幅色彩透叠作品。

课题要求：

1. 根据色彩混合原理，设计并完成色彩透叠作品；
2. 严格按照设计步骤进行，先构思、绘制草图，草图合格后绘制正稿；
3. 正稿绘制在20cm×20cm的卡纸上，用脱胶广告色涂色。

训练目的：

通过训练，熟练地掌握两个颜色混合的方法和技巧，发现和掌握任意两色混合产生第三色彩的规律，并能在设计中恰到好处地应用。

一、色彩的混合

首先，我们来看一看什么是色彩的混合。两种及两种以上的色彩叠加形成一种新的颜色就是色彩的混合。

我们对颜料的混合比较容易认识，黄色与红色混合可得到橙色，黄色与青色混合可得到绿色。但是对于色光的混合就比较难理解，特别是初学者，往往将色光的混合与颜料的混合混淆起来。其实，颜料的混合与色光的混合以及色彩远距离空间混合的效果各自不同，混合规律也不一样。

色彩在视觉外发生混合，然后再进入视觉，我们把它称为物理混合。这种物理混合包括两种情况，一种是加法混合，一种是减法混合。还有一种混合是色彩进入视觉之后再发生混合的，我们把它称为中性混合。

▶▶▶▶▶1. 物理混合

物理混合之一是加法混合，也就是色光的混合。当2种或者2种以上的红、绿、蓝等单色光相互混合时，光的亮度提高，其总亮度等于相混合各色光的亮度之和。例如：一间屋里有红色光50W，

绿色光50W，这个屋子的亮度就是100W。这一混合方式最显著的特征是混合后色光的亮度增高，所以我们把它称为加法混合。（见图5-1）

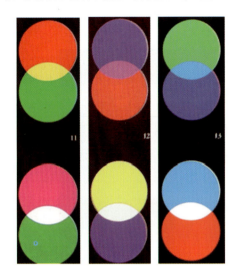

※ 图5-1

减法混合指颜料的混合，颜料的混合是明度降低的减光现象，所以叫负混合或减法混合。颜料、染料、涂料等色素的性质与光谱上的单色光不同，是属于物体色的复色光，色料的显色是白光中的色光经部分选择与吸收的结果。

减法混合最显著的特点是混合后颜色明度减弱，纯度降低。（见图5-2）

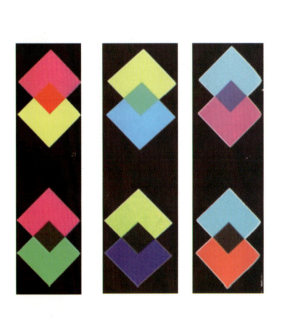

※ 图5-2

2. 中性混合

加法混合和减法混合都属于物理混合，是先将颜色混合好后再被我们的眼睛看到。接下来我们要看一看色彩的中性混合。

中性混合包括旋转混合和空间混合。

旋转混合是将色彩等面积地涂于色盘上，利用机械力量使其转动，即可以将色彩混合起来产生新色，我们将这种方法称为色盘旋转混合法。（见图5-3）

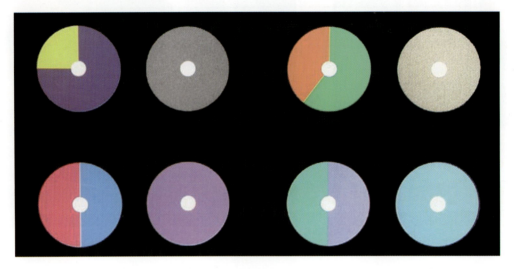

※ 图5-3

而空间混合是将不同的色彩并置，我们的眼睛在一定范围之外观看时将其混合成新色。这种因视觉与空间的变化混合色彩的方法，我们称为空间混合，简称空混。（见图5-4）

※ 图5-4

空间混合有哪些特点呢？首先，近看的时候，空间混合的颜色是非常丰富的，但是远看色调就非常统一，这是空间混合的第一个特点；其次，色彩有颤动感、闪烁感，适于表现光感；最后，空间混合的效果与笔触、形状的排列密切相关，排列须有序，画面要平静、安详、单纯。

印象派代表画家莫奈的作品《日出·印象》近看的时候，笔触非常粗犷、有力，但是远看的时候又是非常和谐的、光影效果突出的。这就是利用空间混合的原理来完成的作品。印象派的名称由此而来。（见图5-5）

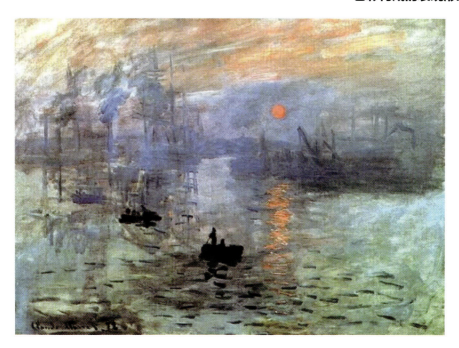

※ 图 5-5

二、色彩透叠

所谓"叠",也就是说两种或者多种形状必须相叠加,是形与形之间的重叠。颜色重叠称为色彩透叠。

>>>>> 1. 减光透叠

透叠的创作方法有很多,其中之一是色彩的减光透叠构成。

减光透叠是将透叠的两种颜色作实际调和,相叠部分的颜色是相叠两色按一定比例混合而成的新色,互相调和的结果是纯度降低,使画面色彩协调统一、层次分明、真实。(见图5-6)

※ 图 5-6

2. 骨格透叠

这种方法是两种颜色相叠时，其相叠部分的颜色不一定是两种颜色调和的结果，可以任意选用第三色。它只是利用骨格透叠形式形成一种平面装饰效果，使画面颜色鲜艳、丰富、装饰性强。（见图5-7）

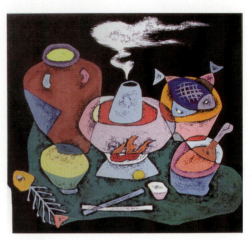

※ 图5-7　骨格透叠

任务二　色彩的对比

训练课题2：
明度对比构成设计。
课题内容：
以感兴趣的事物为主题，完成一幅明度对比构成作品。
课题要求：
1. 作品尺寸：20 cm×20 cm。
2. 纸张要求：白色卡纸。
3. 运用色彩对比的原理，运用抽象图形进行色彩设计，表现作品。
训练目的：
通过训练，深入探讨色彩对比的原理及表现形式。

一、色相对比

因为色相的不同而形成的色彩对比，就叫色相对比。我们在色相环中，看到不超过15°的相邻的色相对比就叫作同类色对比，相距60°的色相对比叫作邻近色对比，相距120°的色相对比是对比色对比，而相距180°的色相对比叫作互补色对比。

1. 同类色对比

同类色对比是指对比两色相隔距离在色相环上所处角度为15°时的对比效果，是色相的弱对比。它的特点就是调式统一，色相差别极小。它是色彩搭配中非常安全的一种方法。（见图5-8）

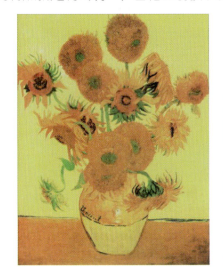

※ 图5-8

2. 对比色对比

当对比的两个色相之间的距离在色相环上所处角度为120°时，是色相对比中最强烈的对比，称为对比色对比。该角度的色相对比，具有一种很强烈的冲突感。因此，在配色时最好以一种颜色为主色，其他颜色做衬托。（见图5-9）

※ 图5-9

3. 互补色对比

互补色对比是指色相环上直径两端颜色的对比效果，是一种特殊的对比。互补色有非常强烈的对比度，在颜色饱和度很高的情况下，可以创建很多十分震撼的视觉效果。（见图5-10）

※ 图 5-10

>>>>4. 分裂补色

如果我们同时用互补色和同类色来确定颜色的关系，我们就把它称为分裂补色。这种颜色关系，既具有同类色低对比度的美感，又具有互补色的力量感，形成一种既和谐又有重点的颜色关系。（见图 5-11）

也就是说我们在整个的画面中，需要找两个相邻近的颜色，然后再找一个和它们相距较远的颜色作为点缀。这样既和谐又冲突，是一种非常好看的色彩搭配效果。

※ 图 5-11

二、明度对比与明度基调

由明度差别而形成的色彩对比称为明度对比。明度是黑色与白色之间有序的、同步度的移动和渐变，由若干个黑、白、灰明度色阶进行搭配时，便会产生明度对比的强弱、鲜明、沉闷等许多不同的变化和感觉。九级明度色标如图 5-12 所示。

项目五
色彩构成的表现形式与应用

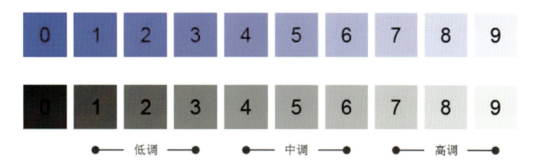

※ 图 5-12

当两色的对比，色阶级差在 3 级以内时，是短线对比；色阶级差在 3 级以上 5 级以下时，是中线对比；色阶级差在 5 级以上时，是长线对比。两色对比间隔的色阶的多少，如果用线来表示叫作对比线。对比线越长，对比越强；对比线越短，对比越弱。明度基调如图 5-13 所示。

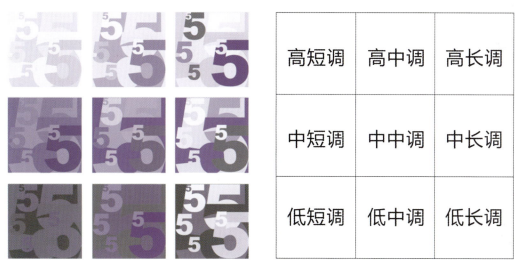

※ 图 5-13

图 5-14 这一组图片体现了不同的明度对比基调。其中高明度具有清楚、明亮、轻巧、寒冷、柔软的感觉；中明度给人柔和、幻想、甜美、稳定的感觉；而低明度具有沉稳、厚重、坚硬、混浊的感觉。

※ 图 5-14

97

三、纯度对比与纯度基调

纯度对比是由色彩纯度的差异形成的对比,即指饱和的颜色与浊色之间有序的、同步度的往复,是由若干个纯色、浊色和鲜、浊程度不等的色阶组成的。纯度基调如图5-15所示。

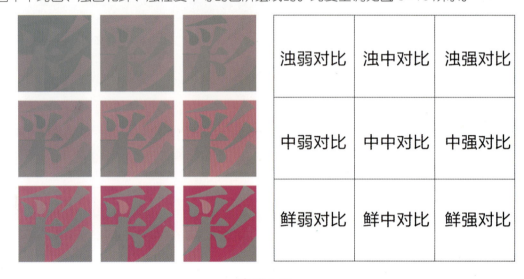

※ 图5-15

任务三　色彩的采集与重构

训练课题3：
色彩的采集与重构。
课题内容：
选取一个素材,进行色彩的采集并重新构成一幅新的作品。
课题要求：
1. 作品尺寸：20 cm×20 cm。
2. 纸张要求：白色卡纸。
3. 通过对色彩采集与重构的训练,掌握色彩构成的创作方法和技巧,进一步提高自主学习能力和审美能力。

当我们在色彩构成的学习中为配色而烦恼时,常常很羡慕别人能够设计出好看的配色效果。那么,有没有想过借鉴这些喜欢的、合适的配色方案并把它运用到自己的设计作品当中呢？这就需要我们能够对色彩进行采集并重新构成一幅新的作品。

一、配色的源泉

所谓色彩的源泉就是我们在设计时到哪里去借鉴色彩。第一个能够借鉴的就是自然。春、夏、秋、冬，动物、植物等都被大自然赋予了和谐好看的色彩（见图5-16），我们学会了"师法自然"就能够在配色时省下很多力气。

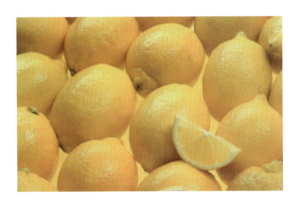
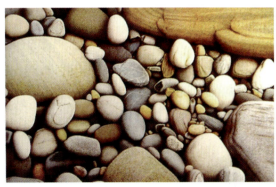

※ 图5-16

其次是传统色（见图5-17）。从彩陶到青铜器、漆器、唐三彩、青花瓷等，这些都是中国传统工艺的瑰宝，是我们采集色彩的丰富源泉。

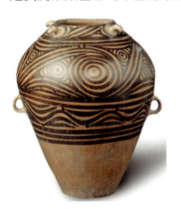

※ 图5-17

民间工艺里的木版年画、染色剪纸、泥人、刺绣，包括少数民族服饰等都有自己的色彩特征，也是我们可以借鉴的源泉。（见图5-18）

※ 图 5-18

第四个可以采集的色彩源泉是绘画。绘画的种类很多，中国的传统绘画包括工笔画、水墨画、壁画等。而西洋绘画里的古典主义油画、印象派、野兽派、立体派等不同的绘画流派也都有不同的风格特点和色彩特点，也都是我们色彩采集的源泉。（见图5-19）

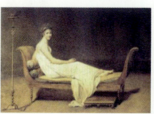
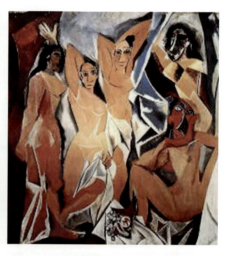

※ 图 5-19

资源最丰富的是图片色。我们平时在阅读资料和浏览网站的时候，看到色彩协调好看的、能够运用到我们的设计当中的图片，我们都可以把它保存下来并且借鉴其中的色彩。

二、色彩的重构

有了色彩的源泉，如何进行色彩重构呢？这里有几种方法可以借鉴。

1. 整体色按比例重构

所谓的整体色按比例重构，就是将色彩对象完整地采集下来，这个色彩对象就是我们前面提到的源泉色，它既可以是自然的，也可以是别人创作出来的作品。把它按原色彩关系和面积比例做出相应的色标，按比例运用到新的画面中。（见图5-20）

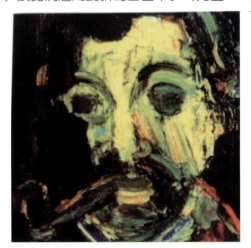

※ 图 5-20

2. 整体色不按比例重构

所谓的整体色不按比例重构就是将色彩对象完整采集下来之后，选择典型的、有代表性的色彩，不按原来的比例重新填充到新的画面中。如果一张图片或一幅作品中的色彩太丰富，而我们又不是全部应用得到的话就可以选择这种方式去重构。（见图5-21）

※ 图 5-21

3. 部分色的重构

从采集后的色标中选择所需的色进行重构，可选某个局部色调，也可抽取部分颜色。（见图5-22）

※ 图 5-22

>>>>> **4. 形、色同时重构**

根据采集对象的形、色特征，经过对形的概括、抽象的过程，在画面中重新组织的构成形式。这种方法效果较好，更能突出整体特征。（见图 5-23）

※ 图 5-23

>>>>> **5. 色彩情调的重构**

根据原物象的色彩情感，色彩风格做"神似"的重构，重新组织后的色彩关系和原物象非常接近，我们尽量保持原色彩的意境。（见图 5-24）

※ 图 5-24

项目六

色彩心理

任务一　颜色的性格

训练课题1：
对颜色的感知。
课题内容：
对四季的色彩进行联想，完成"春、夏、秋、冬"的四格色彩构成作品。
课题要求：
1. 作品尺寸：20 cm×20 cm。
2. 纸张要求：白色卡纸。
3. 通过对色彩性格特征的了解并进行联想和想象，设计并完成构成作品，从而进一步学习巩固设计中的色彩搭配原则。

有科学家曾做过研究，人的视觉器官在观察物体时，最初的20秒内色彩感觉占80%，而形体感觉占20%，2分钟后色彩感觉占50%~60%，5分钟后各占一半，并且这种状态将继续保持。可见，色彩给人的印象是迅速、深刻、持久的。

接下来我们看一看不同的颜色呈现了哪些性格特征呢？

一、红色

在可见光谱中，红色波长最长，给视觉一种迫近感和扩张感，红色的感情效果具有刺激性，给人一种活泼、生动和不安的感觉，包含一种力量、方向感和冲动。许多企业都以红色为标准色，以表达视觉上的冲击力。

红色容易造成心理压力，因此谈判或者协商时最好不要穿红色；预期有火爆场面时，也请避免穿红色。不过，如果想要在大型场合中展现自信与权威，可以让红色单品助你一臂之力，比如红色的口红或者红色的领带等。

红色还象征热情、性感、权威、自信，是个能量充沛的色彩。在中国，红色象征着喜庆、幸福、节日、革命，是中国人非常喜欢的吉祥的色彩。（见图6-1）

※ 图6-1

项目六 色彩心理

二、绿色

绿色是和平与自然的颜色，具有镇静效果和镇痛的效果，象征安定、稳定，同时还有平衡人类心理的作用（见图6-2）。但是容易感到孤独和总在担心的人有讨厌绿色的倾向，这是因为绿色容易使人更加孤独。

※ 图6-2

三、黄色

黄色波长居中，是色彩中最亮的颜色。它是一种快乐、带有少许兴奋性质的色彩。黄色代表愉悦、智慧、明白事理及有直觉，或者说第六感。黄色明度极高，能刺激大脑中与焦虑有关的区域，可以唤起人的危机意识，具有警告效果（见图6-3）。黄色可以很好地反射光线，保证温度不会太高，防止中暑和其他疾病的发生，能保护头部避免暴晒，这也是安全帽为什么大多选择黄色的原因。

※ 图6-3

四、蓝色

蓝色波长较短，与暖色比，具有消极性，是收缩的内在色彩，易使人想到蓝天、海洋、远山、严寒，使人产生崇高、深远、透明、沉静、凉爽的感觉。

蓝色具有镇静效果，是使心安定的颜色。蓝色不仅可以稳定人的精神状态，还可以起到降低血压、平稳呼吸、使肌肉得到放松的效果。总之蓝色可以让人摆脱紧张不安的状态。如果感到紧张的话，不妨多看一看蓝色。

蓝色是现代科学以及智慧和力量的象征色彩，给人以高深莫测的感觉。高科技企业一般多用蓝色，象征技术力量（见图6-4）。

※ 图6-4

任务二　色彩的心理效应

训练课题2：
色彩的心理效应。
课题内容：
根据唐诗《春夜喜雨》展开联想完成一幅色彩构成作品。
课题要求：
1. 作品尺寸：20 cm×20 cm。
2. 纸张要求：白色卡纸。
3. 通过对色彩知觉和心理效应的了解并进行联想和想象，设计并完成构成作品，从而进一步学习巩固设计中的色彩搭配原则。

项目六

色彩心理

一、色彩的冷暖

1. 色彩冷暖的感觉与色彩三要素

在生活中，太阳、炉火、火炬、烧红的铁块等这些让人感觉温暖的颜色大多呈现红色或者橙色，大海、蓝天、远山、雪地等让我们感觉到冷的环境反射蓝色光最多。所以，在色彩中，橙色最暖，蓝色最冷。因此，影响色彩冷暖感的第一个因素就是色相。除了色相之外，色彩冷暖与明度、纯度也有关系。

色彩的冷暖受明度的影响表现为，白色反射光感觉冷，黑色吸收光感觉暖，灰色则不冷不暖为中性。冷色或者暖色加入黑白，都会趋向相反色温。

色彩的冷暖还与其纯度有关，在高纯度的色彩影响下，其色彩的冷暖感觉会得到增强。冷色显得更冷，暖色显得更暖。纯度降低时，色彩冷暖感觉会减弱。

色彩的冷暖感觉如图 6-5 所示。

※ 图 6-5

2. 色彩冷暖的心理感受

冷色给人的感觉是退远、寒冷、稀薄、透明、湿润；而暖色是相反的，它给人的感觉是温暖、厚重、不透明、干燥、迫近感。

二、色彩的知觉

1. 色彩的轻重感觉

色彩的轻重感主要由明度来决定，浅色具有轻盈的感觉，重色调具有压力重量感。因此，要想

要色调变轻，可以提高明度。色彩的轻重感还与知觉度、纯度有关，暖色具有轻感，冷色具有重感；纯度高的亮色系感觉轻，纯度低的灰色系感觉重。（见图6-6）

※ 图6-6

》》》》2. 色彩的膨胀感与收缩感

大家熟悉的法国国旗（见图6-7），在视觉上，三个颜色条的宽度是相等的，但是在实际的制作中却不能完全相等。因为这三个颜色有的感觉膨胀、显得宽，有的感觉收缩、显得窄。红、白、蓝三个颜色条的宽度比例只有达到37∶33∶30的时候，在视觉上才是相等的。

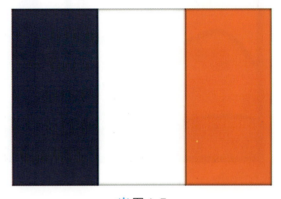

※ 图6-7

》》》》3. 色彩的积极性和消极性感觉

颜色纯度越高，越有积极的感觉；相反，颜色纯度低就会有消极感。以餐具为例，使用中式冷色调的青花纹装饰餐具，会使客人进食速度缓慢，剩下的食物也比较多；而使用暖色调的咖啡色装饰的餐具，环境也换成暖色调，客人进食速度变快，剩下的食物也较少。从纯度方面看，高纯度的色彩比低纯度色彩对人的视觉冲击力强，色彩的感觉积极；低纯度的色彩显得消极。从明度方面看，高明度的色彩比低明度色彩冲击力强，所以高明度色彩显得积极，低明度的显得消极。

》》》》4. 色彩的新旧的感觉

嫩黄绿色最有新的感觉，犹如植物在春天刚破鞘的嫩芽；而褐色、旧木黄色与古铜色都给人古

旧印象，如陈年老屋与出土文物。（见图6-8）

※ 图6-8

》》》》》5. 色彩的听觉感受

这种听觉与视觉的共感性所产生的经验对人的心理作用，形成了一种听觉与视觉的互感效应，即听到一个声音就会产生相对应的一个颜色感觉，而看到一种颜色便会感觉到一个与之共感的声音。这种互感效应所产生的人对色彩的视觉感受称为色彩听觉。

》》》》》6. 色彩的味觉感受

色彩味觉是指色彩信息在引起视觉的同时引起一种味觉的共感觉。它是物体色与视觉经验共同形成的色彩味觉作用于人心理的结果。例如，桃子是粉红色的，桃子是甜的，所以粉红色的味觉是甜的。（见图6-9）

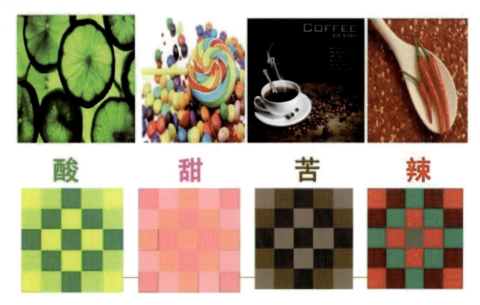

※ 图6-9

在说到色彩的味觉的时候，我们不能不提到"食欲色"和"败味色"。能激发食欲的色彩源于美味食物的外表印象，例如熟透的红葡萄、新鲜的橙子、柠檬等，食用色素大多属这类色彩。用这样的颜色去进行与食品有关的设计，往往能够吸引消费者的购买欲望。败味色与食欲色相反，常与变质腐烂的食物及污物的外观印象相联系，是各种灰调的低纯度色，如灰绿色、黄灰色、紫灰色等。

7. 色彩与心情

表现安静、兴奋、愉快、孤独这些不同的心情特征，所用的颜色应该是不一样的。（见图6-10）

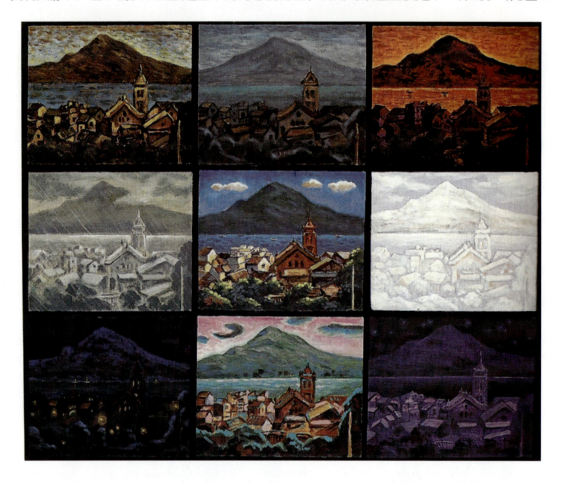

※ 图6-10

项目七

立体构成的表现形式与应用

训练课题1：

掌握立体构成的造型元素，充分认识点、线、面、体包罗的各种形态，熟练掌握造型的法则、形式美法则，创造出有一定新颖度的空间形体。

课题内容：

立体构成的学习目的是探寻三维形体空间关系最合理的答案。广泛收集关于立体构成的表现题材，比较分析其在现代设计中的运用。

课题要求：

广泛选取生活中关于构成的表现题材进行探讨，并分析、运用，作业以书面形式提交。

训练目的：

通过各种素材收集，可以初步了解立体构成在现代设计中的应用，进一步强化构成的基础知识和内容。

本课题学习重点是培养学生的立体形态的塑造能力及立体空间的协调和组织能力。

立体构成是现代设计领域中研究三维造型的基础学科，是研究形态构造规律的一种主要方法。概括地说，立体构成就是运用立体造型元素以及构成规律，借助材料和技术的手段将两个以上的视觉单位、立体形态塑造成一个新的、完整的立体形态和空间关系，完成三维视觉造型的活动过程。

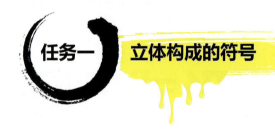

任务一　立体构成的符号

一 形态

（一）自然形态

大自然中一切具体而实际存在的现象就是自然形态语言。自然形态主要包括宇宙及存在于其中的星云、星球、尘埃等。我们生活的地球上，自然形态指的是各种动植物和无机物，如石头、土地、水、空气等。银河系如图7-1所示。

※ 图7-1

（二）人工形态

人工形态是指由人将其从自然形态中提取出来，通过抽象或组合等处理手法，形成的人对外界的处理结果。这类人工形态语言是指人造的事物，如我们周围所见的日常生活用品、建筑与空间、立体艺术作品等都是人工形态，如图 7-2、图 7-3 所示。

※ 图 7-2

※ 图 7-3

相对于自然形态来说，人工形态具有更加明显的有序特点，经过人为的处理后，能够呈现出规律性的视觉效果。

形态的发掘和形态设计训练——从具象到抽象：

我们身边的现实生活是一个蕴藏了无数形态语言的大宝库，可以通过对身边各种形态进行结构和功能的分析，用抽象的方法提炼出构成形态特征的符号语言，这实质上是一种从具象到抽象的思维训练。

》》》》 1. 对自然形态的抽象

对自然形态的抽象就是常说的"师法自然"和仿生，我们可以将公认的具有代表寓意的自然形态进行抽象和提取，如象征生命的绿芽、象征活力的浪花、象征廉洁的荷花等。

》》》》 2. 对人工形态的抽象

可以通过对人造物进行研究、模仿和学习，发现规律并提取后转为他用。

二、色彩

任何形态都不能离开色彩而孤立地存在。色彩是立体构成的另一个重点元素。在色彩构成中可以了解到，色彩包括色相、明度、纯度、冷暖等具体的概念以及固有色、环境色和它们之间的关系，色彩构成已经有详细的阐述，本节不再赘述这些内容。

立体构成中的色彩，主要分为自然色彩和人工色彩两大类（见图7-4）。

1. 自然色彩

自然色彩泛指大自然中一切原生材料本身固有的色彩。从蓝天到大海、从土壤到石头、从草木到五谷等，色彩斑斓的大自然赋予我们无限的创作空间。

2. 人工色彩

人工色彩是指经过人为处理后所产生的色彩，如各种人造材质的色彩，尤其指利用各种人造颜料，通过喷涂、粉刷所呈现出的色彩。

色彩必须依附于形态，却是形态最直接、最外在的表现。色彩比立体构成的其他要素更富有情感，是影响视觉心理感受的重要因素（见图7-5）。

※ 图7-4

※ 图7-5

三、肌理

肌理也被称为纹理或质感，它是指物体表面某种特定的凹凸起伏特征和规律以及由此产生的视觉和触觉感受（见图7-6和图7-7）。

肌理也必须依附形态才能够存在，却能丰富形态的表情，使形态携带更多信息。同一个形态，赋予不同的表面肌理后，会呈现不同的视觉效果。相同的材质，由于表面肌理的不同，所呈现的效果却会不同。

在对一个形态进行最初的创作时，应该从把握整体效果的角度去考虑各个部分的肌理，既要注重对比效果，又要注意各个部分之间的协调和统一。

项目七
立体构成的表现形式与应用

※ 图 7-6

※ 图 7-7

四、空间和材料

空间与实体是相对和互补的。在三维的世界里，只有在空间的衬托下，才能看出物体的体量。要想使所设计的形态获得强烈的视觉感受，就必须同时考虑形态和空间的相互关系。所以说，立体构成不仅是研究形态的艺术，而且是研究空间的艺术。

空间分为物理空间和心理空间。物理空间又称实空间，主要是由形态本身的三维边界所限定的，如一个建筑物的内部空间。物理空间既可以直接看到，又可以通过测量和计算得知。

研究一个形态、构架一个空间，其主要任务并不应该是它们的物理尺度，而是要通过运用什么样的设计手段，使这个形态能够准确地向观者转达作者所期望产生的心理感受。也只有这样，才能有效地体现艺术设计的价值。

材质也称为材料，是立体造型的物质基础。材质包括自然材质和人工材质。前者指的是采集于大自然的纯天然物料，可以适当地进行外观形状和色彩上的人工修整，如树根、贝壳、大理石等；后者泛指一切人造的物料，如纸、布、橡胶、塑料、金属、玻璃、复合木材、合成树脂、石膏和水泥等。

要创造一个立体形态，就必须以掌握和熟识各种材料的特性和加工技术为前提，懂得运用何种材料、何种技术来实现什么样的形态创意。需要注意的是，材质不是固定不变的。随着时间的变迁和周围环境的影响，材质的物理化学特征也会发生相应的变化，这一变化也直接反映在其表面肌理上。观察并分析废铁工厂里锈迹斑斑的金属、海边千疮百孔的礁石、老化斑驳的砖墙等，就能领会其中的规律，并在具体设计中加以考虑和利用。

任务二 立体构成的造型要素

一、线立体构成表现

　　线是在空间中具有一定的长度、窄小的高度和宽度的形体。它的特点是形态在空间方位上的变化而产生流动和指向性，从而使形态的流畅得以加强。线的表现形式有直线和曲线。它们产生不同的心理效应：水平线的宁静、垂直线的端庄、斜线的上升、弧线的扩张、波浪线的流动、S 线的弹性、螺旋线的延伸。它们可以使形态产生力度和速度感，即视觉的力场。直线的不同相交角度构造成不同类型的折线。曲线有规则曲线和自由曲线的表现形式，以及它们的组合。规则曲线又分为圆弧线、波浪线、S 线和螺旋线；自由曲线是规则曲线的综合变换结果。在具体设计中，可以将单独的一条线加以变形，也可以将多条线进行排列或组合，还可以利用线和线之间的空隙所产生的虚实对比关系，有意识地制造空间的节奏感（见图 7-8）。

※ 图 7-8

　　巧妙改变线在一定长度下的体积、方位、材质等变化关系，将产生出丰富多彩的构成形态。

　　训练一：直线或曲线在形态上的创意构造。
　　训练二：以线构造创意形态。
　　训练三：软、硬线材的线层、线网或线框的创意表现。

项目七
立体构成的表现形式与应用

面是在空间中呈现为长度和宽度相似状扩展的薄状形态。面的分割、折叠、卷曲、穿插、组合会形成新的面特征。

面包括平面和曲面，另外可以被划分为规则的面和自由的面。规则的面具有较明显的几何特征，如方形平面、三角形平面、球冠状曲面、椭圆形曲面等。这类面会使人产生严谨、理性的视觉感受，适合表达概念性、抽象性的主题。自由的面则具有随意性特征，最具代表性的是复杂的有机曲面，这种面给人带来潇洒自如、流畅舒展和富有变化的感觉。

在具体的设计中，可以将某一个面进行扭曲、拉伸，也可以利用排列或穿插、拼接的手法将多个面进行组合，从而创造出千变万化的丰富效果。

面的连接方式有连式、叠式、插式和吊式，它们通过点接、线接和面接进行连接。

训练一：用正方形面、三角形面、圆形面和曲状面来表现创意形态。
训练二：用面的连式、叠式、插式和吊式的连接方式来表现创意形态。

体泛指一切具有三维尺度的物体，立体构成中体特指具有明显的视觉体量感、造型简洁单一的形态。体可以理解为由多个面围合而成，面与面相交接的地方形成了体的结构线和轮廓线。球体例外。体可以分为规则体和自由体。规则体具有明显的几何造型特点，几何造型越明显，越容易给人大气、简洁和严肃、稳重的视觉感受。在立体构成的基本造型元素中，自由的曲面体所能传达的视觉信息最为丰富，可供观赏的视角也最多，往往可以营造出许多变幻、复杂的效果。在具体的设计中，可以通过两种手法来对体进行变形加工：一是做减法，如切割、掏空等；二是做加法，如堆积、融合等。在实际创作中往往可以将两种方法并用，配合与空间的虚实对比，这样更易于创作出理想的形态。

通过对以上内容的学习应该了解到，在立体构成中，点、线、面、体等各种基本元素的区分界限是灵活多变的，具有明显的相对性，不能一概而论。所以在做具体的设计时，要了解作品的整体尺度概念，从而在具体的限制条件下来确定哪些是点，哪些可以归于线、面、体。

构成基础
GOUCHENG JICHU

任务三 立体构成在现代设计中的应用

教学目的：理解立体构成在工业设计、视觉传达设计和环境设计中的应用及表达形式。
教学重点：立体构成在包装设计和服装设计中的运用和表现手法，工业产品设计中立体构成的表现形式和方法，环境设计中立体构成的运用和表现形式。

 立体构成在建筑设计中的应用

立体构成中的空间关系、材料的运用都是环境艺术设计中最重要的因素，在建筑设计、室内设计、景观设计等方面都需要应用立体构成中最基础的知识，都离不开立体构成的造型原理和表现技法。

在环艺设计中的空间结构、空间造型、建筑外观等方面，要有机地运用立体构成的基本元素。空间的均衡、空间的重点处理问题和空间的过渡以及引导均以立体构成的形式法则为基础。室内外装饰性的造型设计以及有关造型的材质、肌理等，也是立体构成的设计范畴，例如柱体、墙体、隔断、玄关、屏风、扶手、装饰小品、绿植等造型。经典廊柱如图7-9所示，屏风椅如图7-10所示。

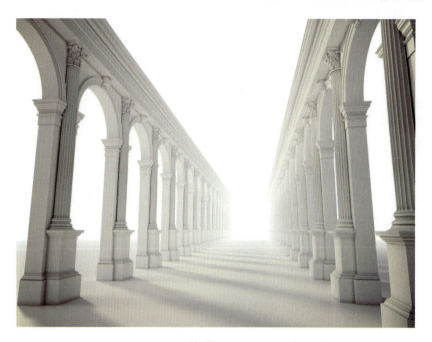

图7-9

项目七

立体构成的表现形式与应用

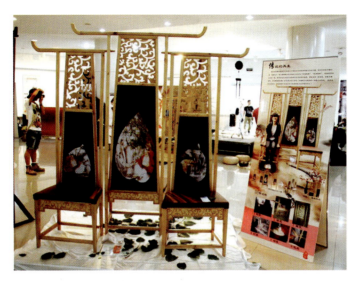

※ 图 7-10

课题名称：立体构成线材在空间设计中的应用。

实训目的：了解线材构成概念和特点及其在空间设计中的作用。

课题要求：灵活运用线材以及线材的构成技巧，创作空间形态模型，模型长、宽均不小于 30 cm。

注意事项：注意在制作模型前对选用的线材做柔韧性实验。

二、立体构成在工业产品设计中的应用

立体构成是现代造型艺术设计的基础，立体构成在工业产品设计中的应用范围很广，所涉及的范围有产品设计、灯具设计和家具设计。产品设计最初是为了满足人们基本生活的需要，随着时代的发展，人类对产品的要求变得越来越高，审美能力也逐渐提升，对产品不仅注重其功能，而且开始注重产品的品位和风格，对产品外观的造型设计提出了更高的要求。现代设计是以人为本、为人服务的，因此，现代产品设计的关键是要处理好人、物和环境的关系。现代产品设计通过立体构成的基本原理，运用抽象造型对几何体进行切割、组合、渐变、重复等表现手法，可使产品具有较强的现代感和体量感，在视觉上具有良好的节奏感和韵律美，以更加满足人们的需求。

工业产品造型美感具有两个特征：形式美感和技术美感。形式美感是产品形态外观所带来的视觉愉悦感；技术美感是产品以其内在结构的合理、和谐、秩序所呈现出来的美感。

三、立体构成在展示设计中的应用

展示设计是产品形象和企业形象传播的有效工具，是人为环境创造、空间运用和场地规划的艺术，如博览会、产品陈列室、商业展示厅、博物馆、画廊等，都属于展示设计的范畴。

空间是展示设计的重要因素。我们通过对空间原理的认识和分解练习把握构成空间的基本规律，掌握组织空间、分割空间的基本方法，增强空间意识，提高对展示空间艺术的认识。通过空间的划分、联系，从而对人为活动进行引导，创造人与人、人与物之间舒适、轻松的活动空间和交流空间。

另外，立体的造型也是展示设计中的重要表现因素，如一些展示道具的形态塑造和布置等。除此之外，灯光、色彩的运用也是极其重要的，可以营造出特定文化背景下的艺术气息及环境。这些与立体构成中所讨论和研究的原理、规律是相一致的。

厨具展位展示设计如图7-11所示。

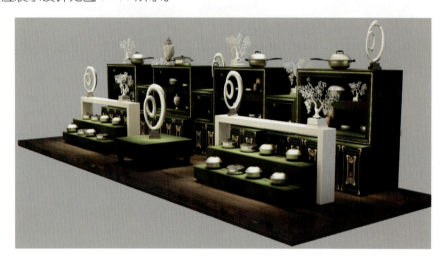

※ 图 7-11

四、立体构成在包装设计中的应用

现代商品的包装和立体构成有着密切的关系，包装设计从造型设计到容器设计，都离不开立体造型。包装的盒形设计、容器造型设计都是由其本身的功能来决定形态的，是根据被包装产品的性质、形状和重量来决定的。将立体构成的基本原理运用到包装的造型结构中，是较为科学的一种设计手段。

纸盒设计是一种立体的造型设计，其形态大多是从立体构成中的基本形态演变而来的。纸盒的制作过程是由各个面的移动、堆积、折叠等包围形成一个多面形体。面在立体构成中起着分割空间的作用，在盒形设计中，不同部位的面可运用立体构成中的切割、旋转、折叠、插入等方式进行表现，其得到的面体和形态将会有不同的情感特征。

包装的容器造型设计是一门立体空间艺术，它运用不同的材料和加工手法进行空间立体形象的设计。包装容器的设计在确定基本形后，经常采用雕塑法进行形体的切割或组合，其对基本形的定位，是根据几何形体进行设计处理的。如化妆品的瓶形通常是以圆柱体为基本形，而立体构成中的柱式

项目七
立体构成的表现形式与应用

结构主要体现在柱端变化、柱面变化和柱体的棱线变化三个方面,在表现手法上,采用对各部分的切割、折曲、旋转、凹入等手法设计。香水瓶的设计往往是在方形、椭圆形的基本形上切割或扭转,从而形成多角形的瓶形,加强了玻璃的折光效果。在容器造型设计中会运用立体构成中的仿生形态,直接模仿某一具象形态,以增强商品的直观效果,增加情趣,吸引消费者。

蜂胶香皂包装如图 7-12 所示。

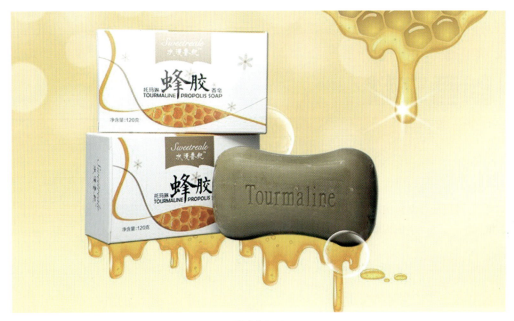

※ 图 7-12

课题名称:立体构成在产品造型中的运用。

实训目的:通过立体构成知识的学习,能灵活运用造型元素进行产品设计,提升形式美感。

课题要求:收集本课题相关图片资料,数量为 10 张。为家居环境设计一个储物盒,要求突出产品使用功能,充分展示产品组合创意。搭配设计方案,作业形式采用手绘效果草图,尺寸规格为 8 开,可以用计算机绘制效果图。

注意事项:设计时要注意产品结构的合理性与牢固性。

[1]钟蜀珩.色彩构成[M].杭州：中国美术学院出版社，2005.
[2]易宇丹，张艺.立体构成[M].北京：清华大学出版社，2011.
[3]洪兴宇，邱松.平面构成[M].武汉：湖北美术出版社，2001.